設計交鋒 ・ 南北會師
The Crossing Over of Design
Between North & South

目錄 *contents* ———————•

展出前，
盡情釋放設計能量 完美演出；

畢業後，
秉持高師優質血統 持續邁進；

成就時，
勿忘多年同窗情誼 互相扶持。

理事長

猶記得四年前我帶過視設系第一屆的畢業專題製作，那時候就感覺到高師擁有一流師資、優質學生，而所訓練出來的設計新秀潛力無窮，投入社會將是一股新興的設計力量。

看到本屆同學的作品更是讓我驚豔；在此想跟大家共勉的是：設計必須與時俱進，停頓就會落伍。畢業不是學習的結束，而是另一個學習的開始。世上沒有最好的設計，只有更好的設計。
祝福大家

理事長

INGENUITY
Department of Visual Design
National Kaohsiung Normal University

鋸齒圖形 - 發現問題
直線圖形 - 將 " 問題以資訊或數據釐清
多角形 - 從多元角度重新思考
圓點 - 思考後的 " 靈感 "
曲線 - 串聯靈感 "
交錯的弧線 - 找出共鳴
面 - 構成設計

李佩娟 Pei-Juan Lee
p332350@gmail.com

潘冠廷 Kuan-Ting Pan
pankuanting@gmail.com

林怡伶 Yi-Ling Lin
lionprincessgirl@yahoo.com.tw

鍾佩芸 Pei-Yun Chung
oranzilu@gmail.com

黃維萱 Wei-Syuan Huang
wendy199102@hotmail.com

巧

INGENUITY

多面向思考的結晶

The essence of multidimensional deliberating

巧,又意指美好。

而對我們而言,最美好的在於"設計"過程,從不同面向切入思考,以點、線、面將靈感串聯起來,構成設計的巧思。

Ingenuity

Ingenuity also refers to niceness. For us, the nicest thing is that different aspects are taken into consideration to connect various inspirations together by point, line and plane during "designing" and thus constitute ingenuity of design.

對於這個專題,最初的靈感動機是從何而來?

最初的靈感動機,是將"七巧板"與"設計"做結合的過程中,經過反覆地轉化思考,延伸"巧"字對設計從無到有、從蕪到菁的一個過程。

創作時如何選擇軟體與媒材?

針對我們想要呈現的效果以及執行上最有效率的原則,去選擇適合的軟體。利用 AI 做主視覺以及周邊排版,用 PS 進行修色的後製工作,以及 ID 作為專刊的整合與編排。

進行製作時遇到最大的困難?

過程中,著墨最久的大概是在最開始的主題發想階段。我們最後採取以三個面向去切入思考,在三種風格截然不同的年度主題中做選擇。

在進行此專題時,需先涉獵那些相關知識?

在主題內涵層面,了解中國文字之奧妙,分析"巧"字之形、音、義,並與設計做連結。在技術層面,需要先了解印刷程序,以及專業的印刷術語。

簡單闡述你們創作過程中的收穫與心得?

在創作的過程中,除了相關知識的學習與吸收之外,思考到要如何讓設計代表台灣,融合在地文化特色的元素,讓世界看見台灣設計。

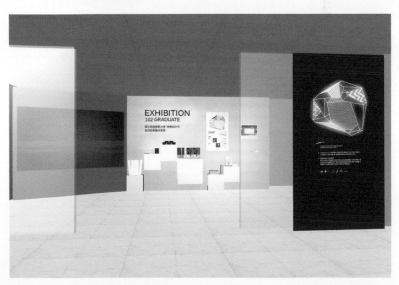

展場入口模擬

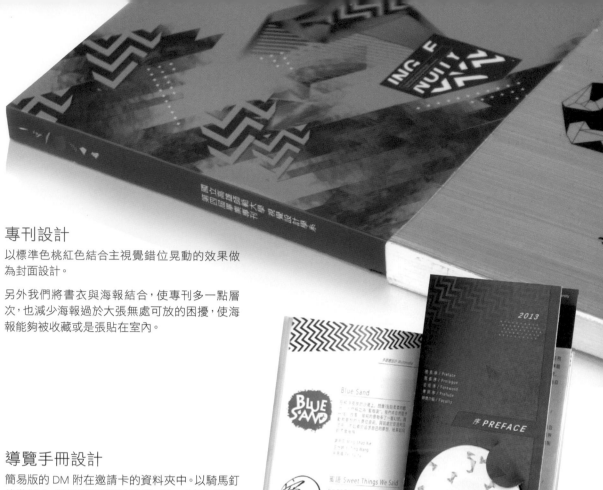

INGENUITY
Department of Visual Design
National Kaohsiung Normal University

專刊設計

以標準色桃紅色結合主視覺錯位晃動的效果做為封面設計。

另外我們將書衣與海報結合，使專刊多一點層次，也減少海報過於大張無處可放的困擾，使海報能夠被收藏或是張貼在室內。

導覽手冊設計

簡易版的 DM 附在邀請卡的資料夾中。以騎馬釘的裝禎方式區別與專刊的性質，是一本可以隨身攜帶的小冊子，且利用厚紙卡為襯底與 CD 結合，除了可以隨時閱讀紙本之外，也可以隨時從電腦讀取，清晰地欣賞每一組的作品。

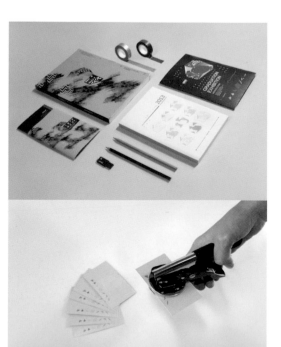

1		6	
	2	7	8
3			
4	5		9

1. 專刊設計 (19*26*1.5)cm
2. 導覽手冊 (10*16)cm
3. 周邊空照圖
4. 名片鋼印示意圖
5. 名片 (9*5.5)cm
6. 展場吊牌設計 (10*15)cm
7. 筆記本 (15*21*1.5)cm
8. 展場 T 恤 (6*23.5)cm
9. 展場模擬示意圖

展場吊牌設計

呼應主視覺多角與切面的視覺效果,將展場吊牌設計為斜的,跳脫以往方方正正的吊牌形式,並將展場需求納入考量,結合小筆記本的概念,使展出人員能夠隨時紀錄需求,增加展場運作的效率。

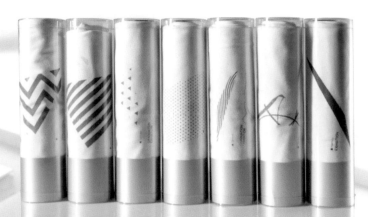

將設計過程的七個圖像應用在 T 恤周邊,利用透明筒狀的包裝,可以清楚看見圖樣。

藉由鋼印的效果，延伸周邊應用的多元性。無論是在貼紙上或是名片以及任何關
於此展覽的印刷紙品上，都可以充分利用。

1. 周邊整體形象空照圖
2. 周邊貼紙 (5*5)cm
3. 動畫設計
4. 收縮膜示意圖
 邀請函 - 資料夾 (15*21)cm
 邀請函 - 內容物示意圖

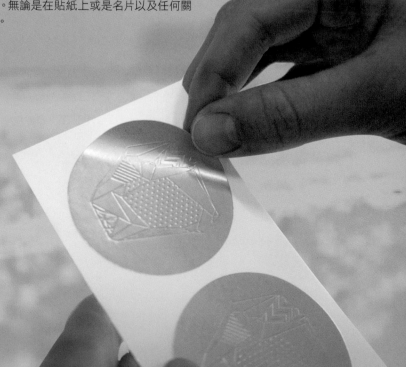

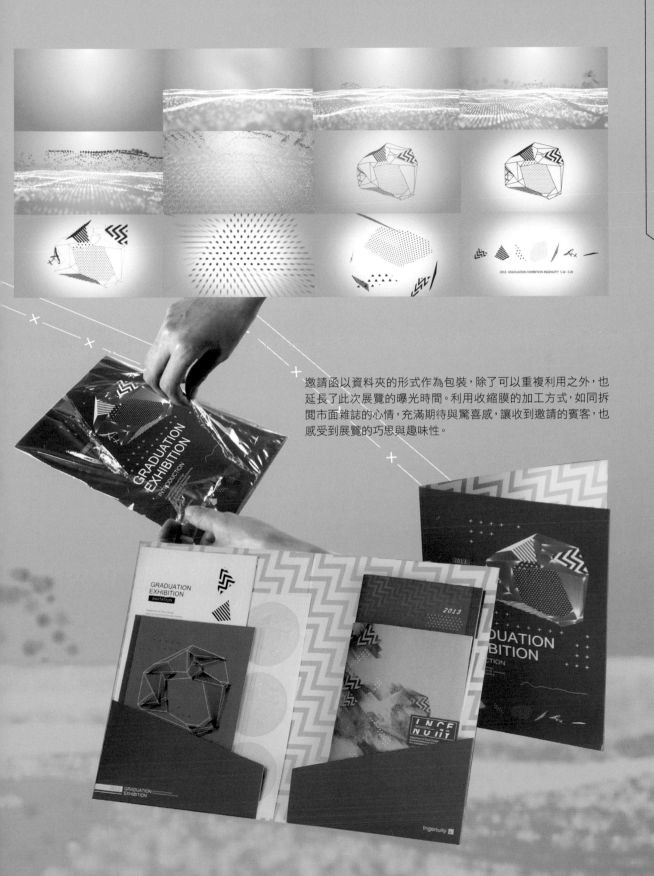

邀請函以資料夾的形式作為包裝，除了可以重複利用之外，也延長了此次展覽的曝光時間。利用收縮膜的加工方式，如同拆閱市面雜誌的心情，充滿期待與驚喜感，讓收到邀請的賓客，也感受到展覽的巧思與趣味性。

GRAPHIC
DESIGN 平面設計

INGENUITY　The 4th Graduation Book Department of Visual
Design National Kaohsiung Normal University

INGENUITY
Department of Visual Design
National Taichung Normal University

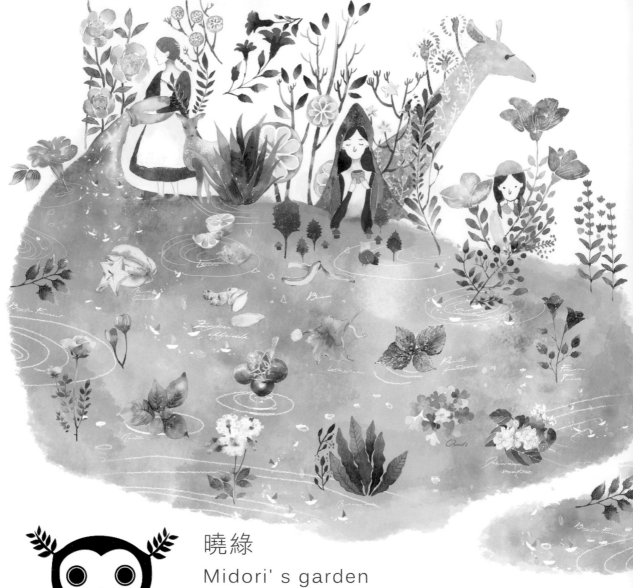

曉綠
Midori' s garden
點綴生活的趣味植物手冊
The delightful plants manuals for embellishment of life

張嘉欣　Chia-Hsin Chang
jeanselfish@gmail.com

羅婉滋　Wan-Tzu Luo
wendy3634@gmail.com

曉綠，知曉生活中的植物世界。
為了推廣綠化環境，並且介紹生活中能提供實際用途的花花草草而設計。
按照功能分冊，分別是：驅蚊、可食、急救、清潔、感冒，共五小冊及其他相關周邊商品。

Midori's garden: Introduction to the Plants.
Designed to promote environmental greening and introduce flowers and plants with practical applications. Volumes were divided by functions: mosquito repellent, edible, first aid, purifying and flu treatment. There're five brochures and other peripheral commodities.

對於這個專題,最初的靈感動機是從何而來?

和朋友走在路上時,會討論附近的路樹、行道樹 ... 等植物,卻發現除了自己的興趣外,很少共同瞭解植物這部分的知識,同時也覺得自己知道的植物種類貧乏,因此興起了介紹生活上常見並且實用的趣味植物小典的念頭。

創作時如何選擇軟體與媒材?

內頁植物依實用性為考量以寫實風格為主,因此採用手繪,媒材為水彩,完成後掃描成電子檔,並使用 Adobe Photoshop 作調整、修改。封面則選擇風格性較強烈的創作,也同時使用手繪及 Photoshop 創作。

進行製作時遇到最大的困難?

前置作業:資料的蒐集、統整及分類,整體手冊的走向規劃是需要花比較多時間。接著是手冊風格的確定及內頁植物的風格和細節間的調整,最後是配合的周邊商品及整體商品的規劃。

在進行此專題時,需先涉獵那些相關知識?

要了解目前市面上的植物典的編排方式、使用方法,接著決定採用的植物資料及編,同時在製作的過程中也須要不斷地修正,最後要細查採用的植物的相關資訊及各方面的用途。

簡單闡述你們創作過程中的收穫與心得?

最大的收穫同時也是本手冊最主要的目的:了解生活中常見且實用的植物。原來有很多植物的小偏方是生活智慧的體現。

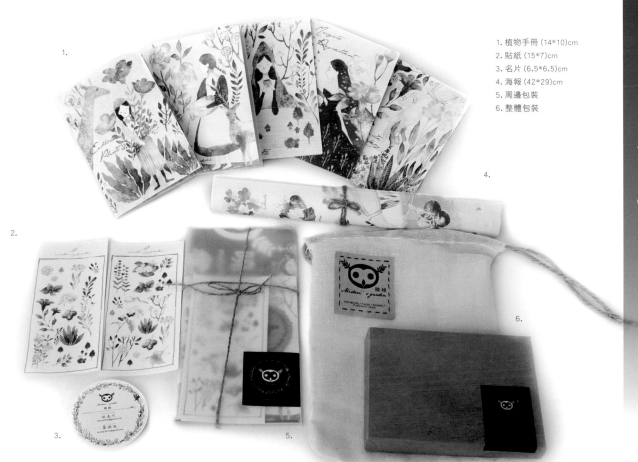

1. 植物手冊 (14*10)cm
2. 貼紙 (15*7)cm
3. 名片 (6.5*6.5)cm
4. 海報 (42*29)cm
5. 周邊包裝
6. 整體包裝

INGENUITY
Department of Visual Design
National Kaohsiung Normal University

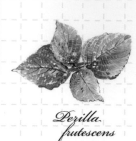

Mentha

Portulaca oleracea

Jasminum sambac

Formosan Torenia.

Perilla frutescens

Oxalis

Lemon

Tetragonia tetragonoides

Luffa cylindrica

Brazilian Fireweed

Hedychium Coronarium

Banana

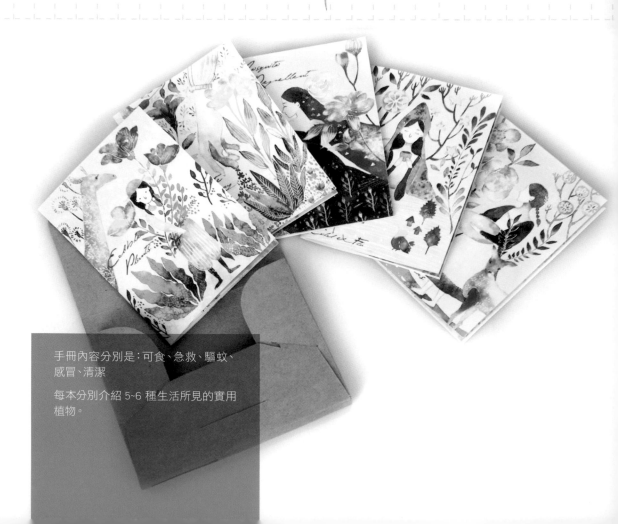

手冊內容分別是：可食、急救、驅蚊、感冒、清潔

每本分別介紹 5~6 種生活所見的實用植物。

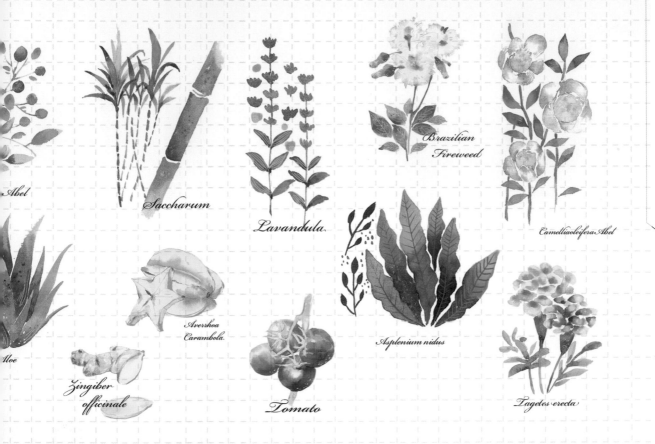

Abel

Saccharum

Lavandula

Brazilian Fireweed

Camelliaoleifera Abel

Aloe

Zingiber officinale

Averrhoa Carambola.

Tomato

Asplenium nidus

Tagetes erecta

除了手冊另外也設計了各種周邊商品：海報、貼紙、明信片、種子包裝，與手冊分開包裝。

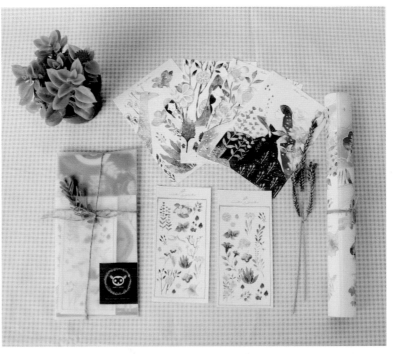

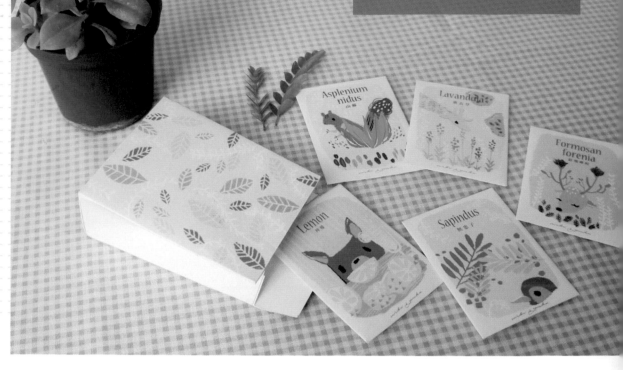

PACKAGE DESIGN

由每個冊子中各挑出一種植物做成種子包裝：釘地蜈蚣、薰衣草、檸檬、無患子、山蘇。

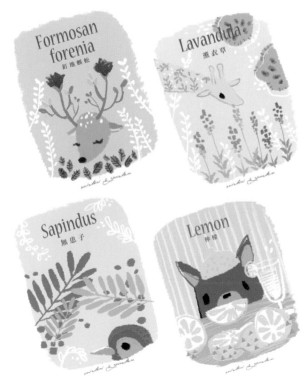

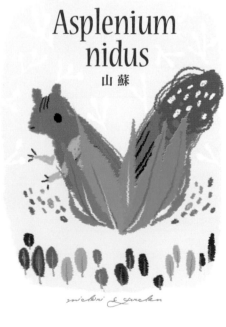

讓生活周遭充滿可食用可急救的植物吧！

分別設計兩款海報，利用手冊中的植物插畫作編排，其中有帶入故事性的設計以及加入功能性的搭配插畫。

1. 種子包裝
 (8*10*4)cm
2. 海報
3. 繪畫過程
4. 海報

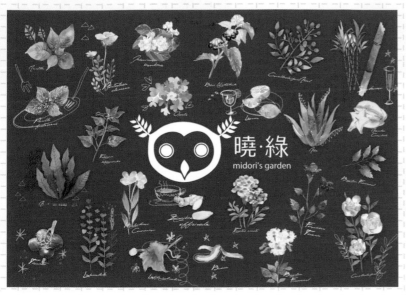

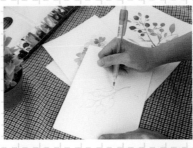

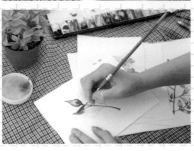

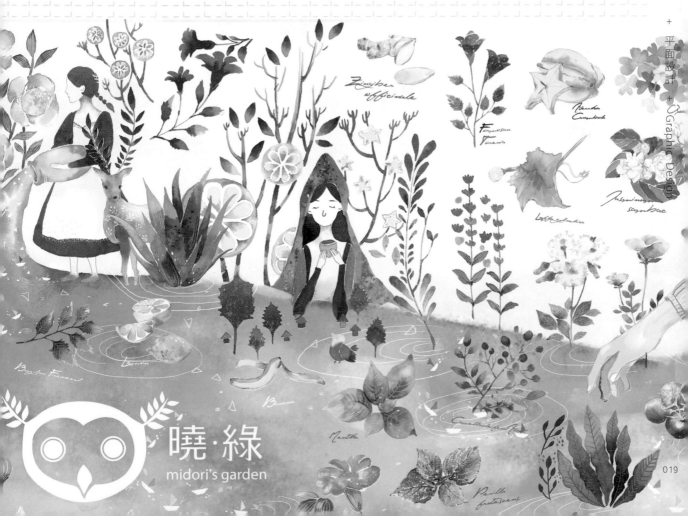

INGENUITY
Department of Visual Design
National Kaohsiung Normal University

STRATEGIC MINDS
OF WOMEN

女人心式
STRATEGIC MINDS OF WOMEN
女人心的真實密語
The true secret in the heart of women

胡菈玟　Hung-Wen Hu
ruby520773@hotmail.com

謝于婷　Yu-Ting Hsieh
s86327j@hotmail.com

運用現代女性的思維與兵法三十六計這兩個元素做結合，將兵法戰術套上女人思維，變成女人的 36 個招式，以攝影為表現方式，透過故事性的影像帶領大家探索女人的內心世界。

Combine modern females' thoughts with thirty-six stratagems. Apply women's minds to the art of war's tactics, converted into female's thirty-six strategies. Presented with photography, the narrative images lead people to explore women's inner world.

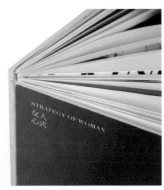

對於這個專題，最初的靈感動機是從何而來？

我們兩個常常分享自己內心的想法，那些很女人的話題。"如果拿出來當主題不是很好嗎？"結合兵法 36 計，一個一個招式的應用，讓我們的思維套上生活化的場景，以影像呈現將抽象的想法具體化。誰說女人的心思太難瞭解呢？

創作時如何選擇軟體與媒材？

影像部份選擇使用 Photoshop 進行後製，編輯方面以 Illustrator 做每一計內頁文字的編輯與排版，影片則使用 Premiere、After Effects 一系列 adobe 軟體。

進行製作時遇到最大的困難？

拍攝前的準備工作及整體行程的規劃是最繁複又需要細心安排的，總會有不可抗力的存在，例如拍攝地點受天氣因素的影響等等。

簡單闡述你們創作過程中的收穫與心得？

一路上得到很多人的幫助，以及夥伴之間的相互扶持，一起激發靈感；為了尋找拍攝地點，一起走走看看發現美麗新地方。透過這個主題，我們也瞭解了女孩們內心各種想法和思維。

你們認為此專題最大的魅力是什麼？

結合了美麗帥氣的模特兒、道具、妝容、場景，到故事的撰寫、視覺的設計等等，藉由一個畫面呈現給大家。因為我們喜歡這樣的創作手法，所以過程是開心的，投注的心力百分百，相信大家透過欣賞我們的作品，也能感受到它散發的魅力。

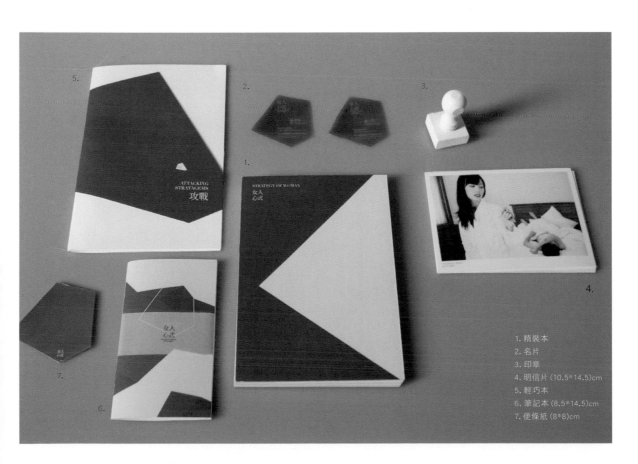

1. 精裝本
2. 名片
3. 印章
4. 明信片 (10.5*14.5)cm
5. 輕巧本
6. 筆記本 (8.5*14.5)cm
7. 便條紙 (8*8)cm

INGENUITY
Department of Visual Design
National Kaohsiung Normal University

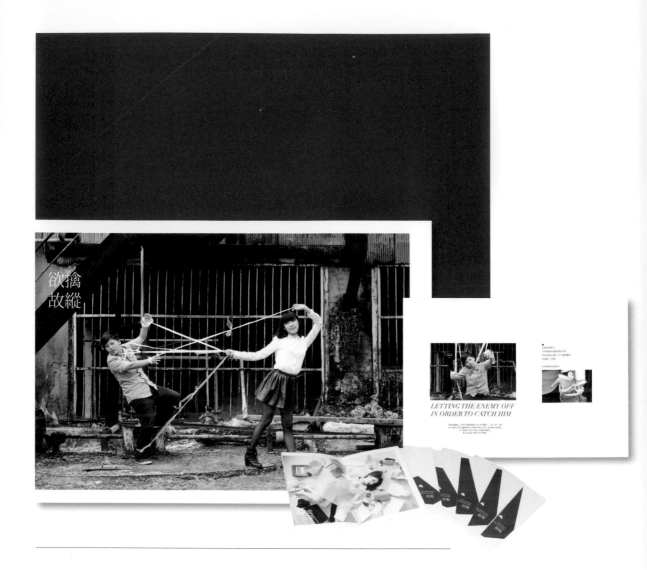

全套 36 計，每一計篇幅兩個跨頁，以設計攝影的手法重新呈現女人生活中各種不同的小故事，那些時常發生於周遭或是自身的經驗。

將兵法 36 計靈活的使用在現代生活中，針對每一種情況有一套逃脫面對之道，每一個招式都是女人們為了解決問題或逃離困境的小心機。

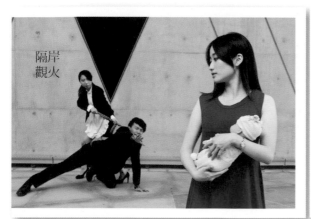

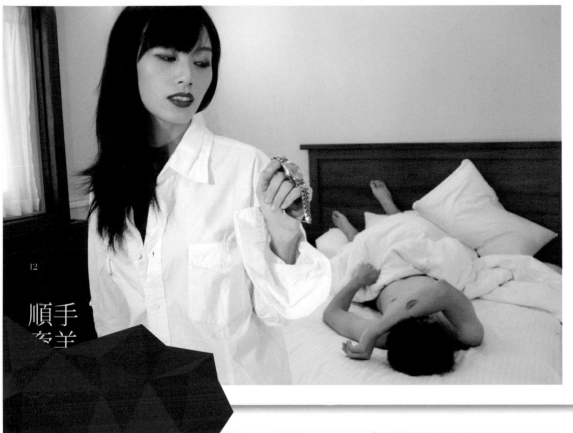

12

順手
牽羊

無中
生有

上屋
抽梯

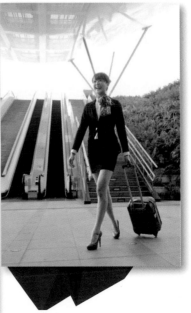

30

反客
為主

1. 欲擒故縱
2. 隔岸觀火
3. 六冊隨行本
4. 36 計跨頁編輯

女人常被賦予勾心鬥角的形象，他們小心算計著的，只是為了讓自己活得更好。這 36 招，招招可以用來對付不同的對象，朋友、情人、家人、上司下屬；那些藏在心底的秘密真實展現。

INGENUITY
Department of Visual Design
National Kaohsiung Normal University

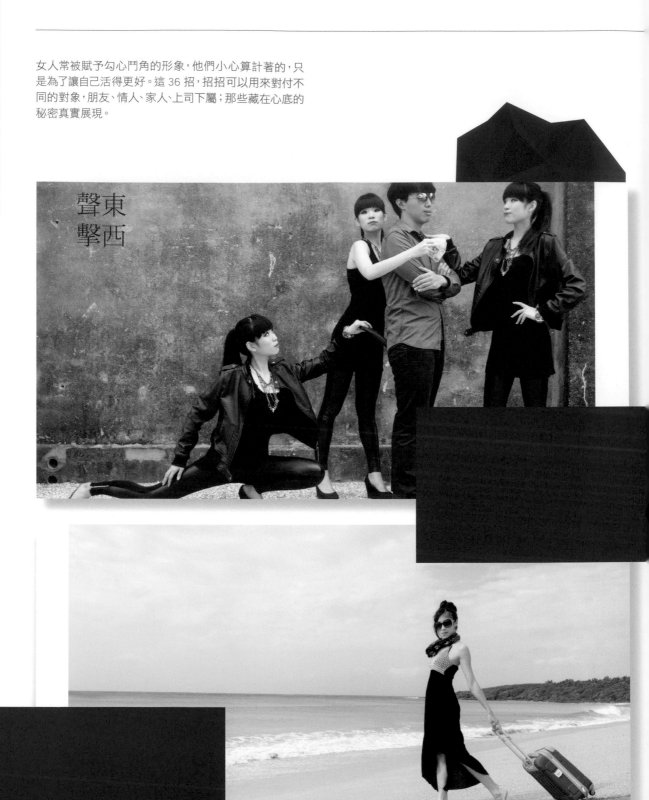

聲東擊西

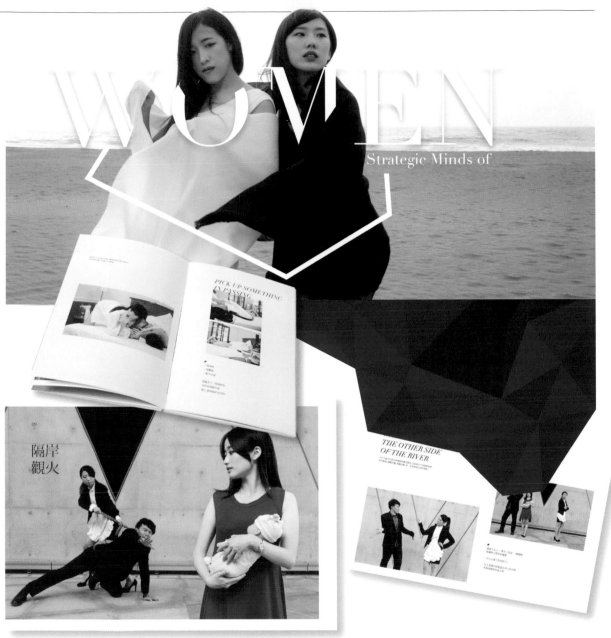

WOMEN

Strategic Minds of

隔岸
觀火

THE OTHER SIDE
OF THE RIVER

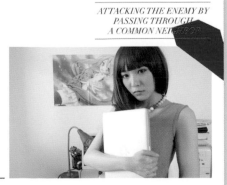

*ATTACKING THE ENEMY BY
PASSING THROUGH
A COMMON NEIGHBOR*

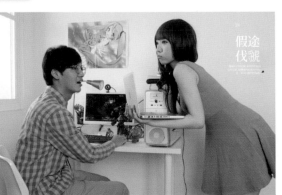

假途
伐虢

INGENUITY
Department of Visual Design
National Kaohsiung Normal University

廣東話文化

Cantonese X RWB

點 . 解
CANTONESE x RWB
廣東話文化推廣
Popularize cantonese culture

吳銘深　Deep Ng
sumsumx2@hotmail.com

何靜雯　Batista Ho
qkpooh@hotmail.com

「點解」在廣東話的意思是"為什麼","這是什麼意思"我們作品的目的是推廣廣東話文化,利用各種詞性加入具香港特色的紅白藍為視覺元素,結合出不同系列的產品,讓大家認識廣東話文化。

In Cantonese, "Dian jie" means "why" or "what does it mean?"
Our work is aimed to popularize Cantonese culture. Various parts of speech are utilized and Hong-Kong-characteristic red, white and blue are added as visual elements, so as to form different series of products to promote Cantonese culture.

對於這個專題，創作時最困難的地方？

主要我們的內容是廣東話，它是一些文字，最困難的應該是一開始如何把文字去應用配合在設計裡，再創作出一些視覺元素。

為何選用紅白藍來作為視覺元素？

我們一直在尋找適合能夠代表到廣東話文話這主題的視覺元素，結果發現那種懷舊的紅白藍帆布袋子是最具代表性，所以利用它原本的三種顏色紅、白、藍來配合設計。

做這個主題的主旨是？

希望透過我們的設計能增加或引起大家對廣東話的好奇。

作品如何引起別人的好奇／關注？

我們的產品一開始就是從好玩、新意來製作的。而且它有一些部分也可以跟別人作互動，例如：拼字郵票。

作品會怕別人看不懂嗎？

基本上我們作品如果不認識廣東話的話就應該是看不懂的，但我們產品上都有附上解釋，使用方法、注音、拼音 ... 等。

1. DM 海報 (40*28)cm
2. 明信片組 (10*14)cm
3. 郵票組 (14.5*14.5)cm
4. 名片 (6.5*6.5)cm
5. 手錶 (29.5*7)cm

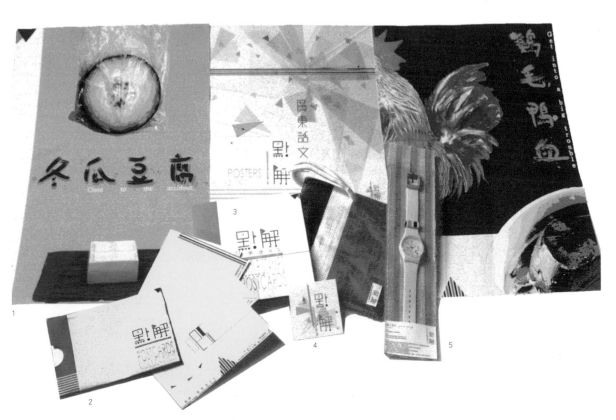

INGENUITY
Department of Visual Design
National Kaohsiung Normal University

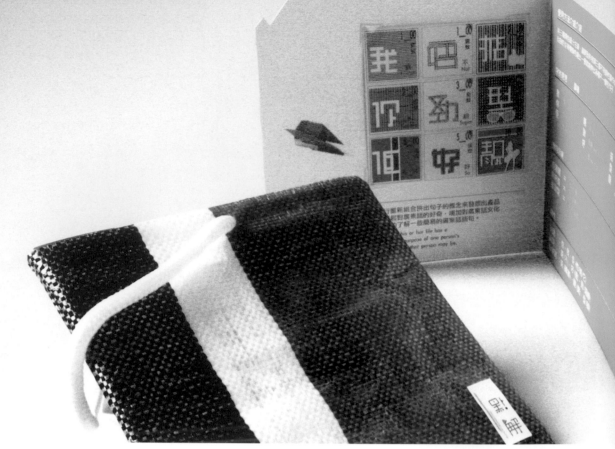

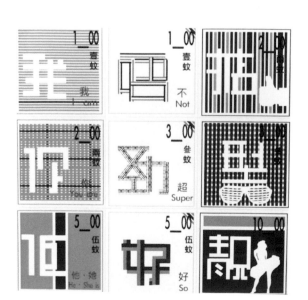

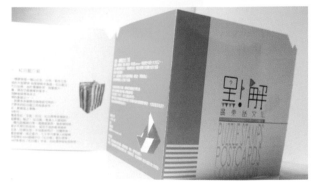

拼字郵票 / 創作動機

針對廣東話這題目利用以單字再自行重新組合拼出句子的概念來發想出產品能做個有趣的互動及使用，希望能引起對廣東話的好奇，增加對廣東話文化的認識，在趣味的組合過程當中輕鬆的了解一些簡易的廣東話語句。

明信片介紹

明信片是利用語助詞來作設計。拼字郵票作為主軸，與明信片的語助詞相呼應，首先把 3 個郵票字再接上名信片就連到第 4 個字，這就能拼出一句更完整的句子。

	1			2	
3		4	5	6	
			7		

1. 拼字郵票明信片組
2. 拼字郵票明信片包裝、提袋、紙盒
3. 拼字郵票
4. 拼字郵票包裝盒背面介紹
5. 明信片包裝、明信片背面
6. 語助詞明信片
7. 郵票明信片應用示範

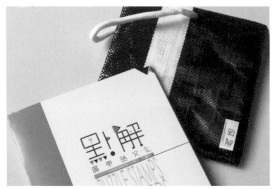

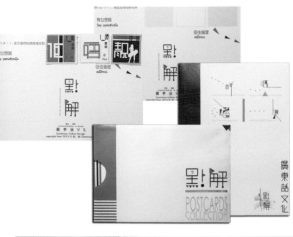

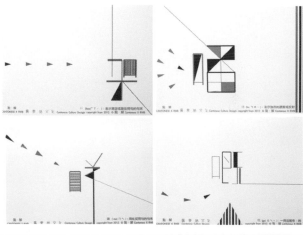

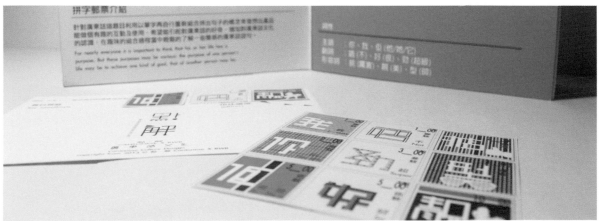

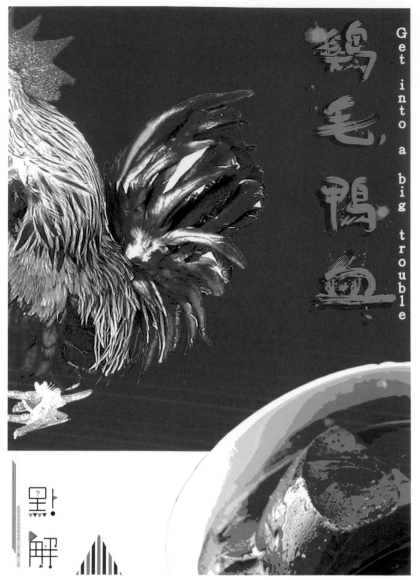

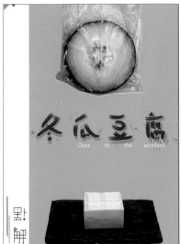

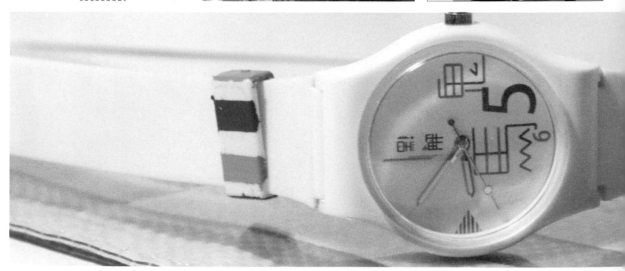

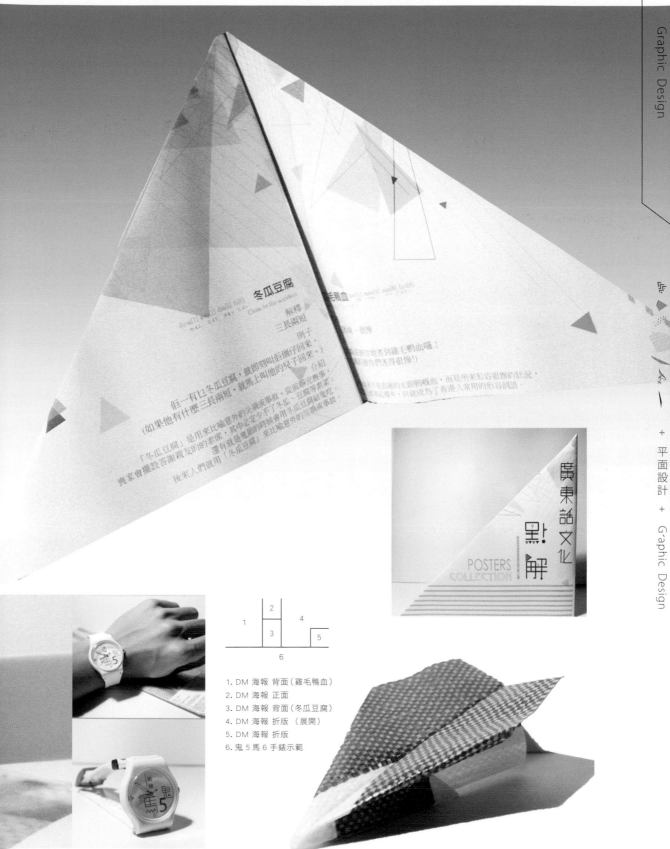

+ 平面設計 + G'aphic Design

冬瓜豆腐

解釋
三長兩短

例子

佢一有乜冬瓜豆腐，就即刻叫佢個仔回來。
（如果他有什麼三長兩短，就馬上叫他的兒子回來。）

介紹

「冬瓜豆腐」是用來比喻意外的災禍或事故，從前辦完喜事，
喪家會擺設客謝親友的的素席，其中必定少不了冬瓜、豆腐等素菜，
還有就是電影的時候會用冬瓜豆腐起變吃，
後來人們就用「冬瓜豆腐」來比喻意外的災禍或事故。

廣東話文化
點解
POSTERS
COLLECTION

1. DM 海報 背面（雞毛鴨血）
2. DM 海報 正面
3. DM 海報 背面（冬瓜豆腐）
4. DM 海報 折版 （展開）
5. DM 海報 折版
6. 鬼 5 馬 6 手錶示範

INGENJITY
Graphic Design Department of Visual Design
National Kaohsiung Normal University

床前
Our Poetry

唐詩新解
The new explanation of the Tong poetry

陳冠卉　Kuan-Hui Chen
colorist1218@gmail.com

許訴譜　Hsin-Pu Hsu
alice19910907@gmail.com

唐朝詩人朗誦的詩句，放在現代還是有它的意境所在，例如：一個人獨自在異方過著佳節的時候，就會令人想到王維的九月九日憶山東兄弟。將古代的唐詩用現代影像去翻譯，將文字影像化，用影像來回憶或記憶唐詩。

Artistic conceptions of Tang Dynasty poets' poems are still applicable nowadays. For instance, when you are alone in a strange land during festivals, you'll easily recall Wang Wei' "Thinking of My Brother On Mountain-Climbing". By translating into modern images, visualizing the written words, we hope that Ancient Tang poetries will be memorized for the time to come.

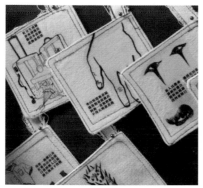

對於這個專題，最初的靈感動機是從何而來？

想到常常會用兒時記趣裡頭的"忽有龐然大物，拔山倒樹而來"來形容體型較壯碩的朋友，才突然覺得，好像我們也時常活在有古代元素的現代中，唐、宋、元皆有詩詞的創作，但以唐詩最熟悉，所以以此為媒材作發揮。

創作時如何選擇軟體與媒材？

用 Photoshop CS5 跟 Illustrator CS5 進行排版製作，封面以及部分周邊使用滾輪印刷，增加印刷質感，也呼應了唐朝時期發明的印刷術。

在進行此專題時，需先涉獵那些相關知識？

在唐詩的蒐集方面參考了"最風流，醉唐詩"這本書，以及唐朝所使用的色彩、風格和史事，編輯方面，參考了後現代編輯風格。

簡單闡述你們創作過程中的收穫與心得？

小樂：我覺得將手繪與排版結合，多元素的情況下要豐富又不突兀是一個挑戰！而和學生生活做結合則蹦出了不少美好回憶。

辛普：能夠編完一整本書真是令人心情愉悅，從拍攝到排版，才發現編輯的多種可能性。要將現代的網格排版結合古代的詩人情緒、理性與感性，極為衝突，嘗試很久才找到平衡點。最大的收穫，看了很多的作品，因此更加喜愛編輯。

你們認為此專題最大的魅力是什麼？

能夠看到唐詩、編輯、插畫，還能摸到質感，最重要的是能夠回味你的 21 歲，完全挑戰你的視覺、觸覺、心覺。

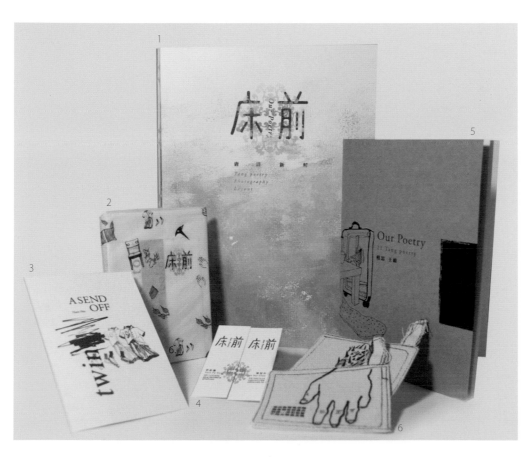

1. 影像書
 (21*29.7)cm
2. 明信片包裝
 (21*29.7)cm
3. 明信片
 (15*10)cm
4. 名片
 (3*9)cm
5. 筆記本
 (21*14.9)cm
6. 插圖杯墊
 (10*10)cm

When those red berries come in spring-time,

Flushing on your south land branches, Take home an armful, for my sake, As a symbol of our love.

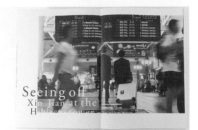

Seeing off Xin Jian at the

With this cold night-rain hiding the river, you have come into Wu, in the level dawn, all alone, you will be starting for the mountains of Chu. Answer, if they ask of me at Loyang: One-hearted as ice in a crystal vase.

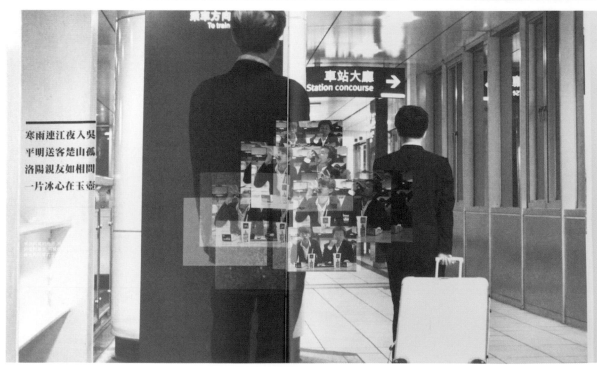

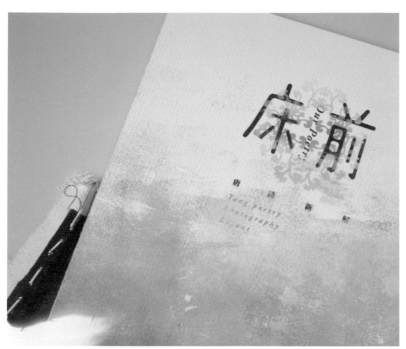

床前，我們選用了21首唐詩，並做
三種分類，分別是友誼交際、立志修
身、思鄉之情，內容大致上選與學生
生活相關。故事角度的出發點，是身
為學生的我們，處在異鄉求學的我
們。是一本用現代影像搭配編輯，再
融合手繪復古味，可用"床前"來品
嚐古今之味。

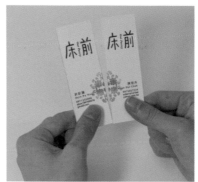

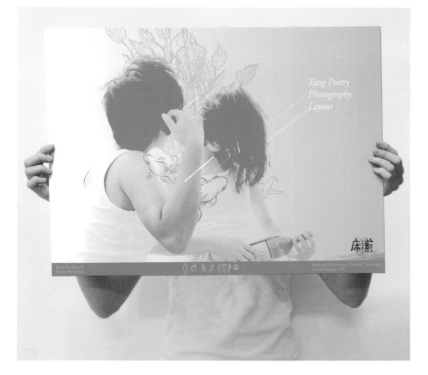

1. 封面
2. 名片
3. 筆記本
4. 明信片
5. 杯墊
6. 海報

INGENUITY
Department of Visual Design
National Kaohsiung Normal University

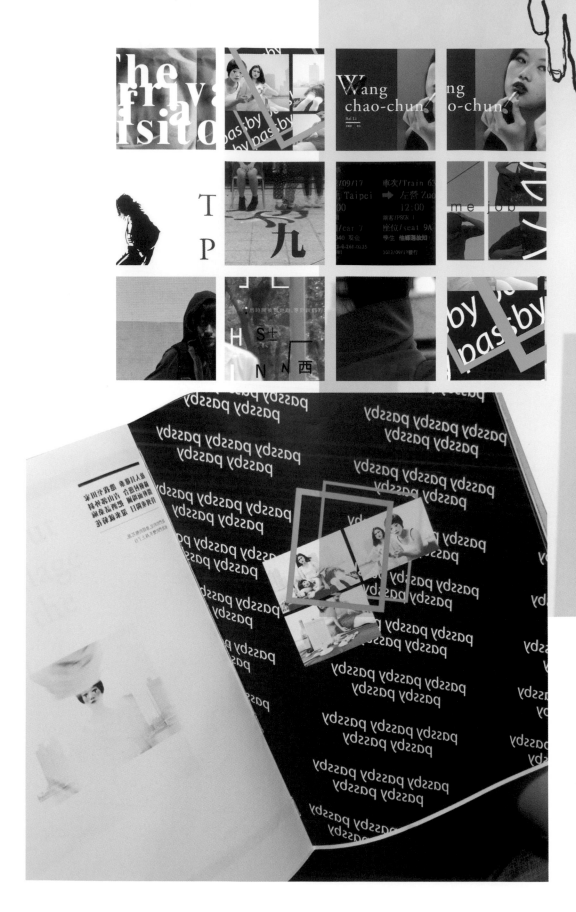

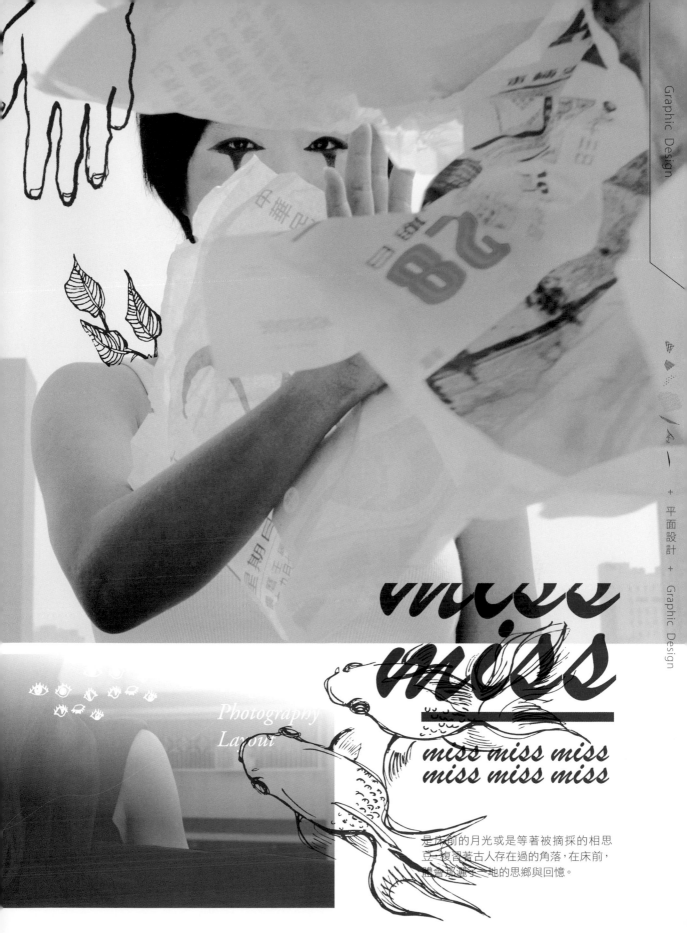

miss

miss

Photography
Layout

miss miss miss
miss miss miss

是床前的月光或是等著被摘採的相思
豆，複習著古人存在過的角落，在床前，
體會那灑落一地的思鄉與回憶。

INGENUITY
Department of Visual Design
National Kaohsiung Normal University

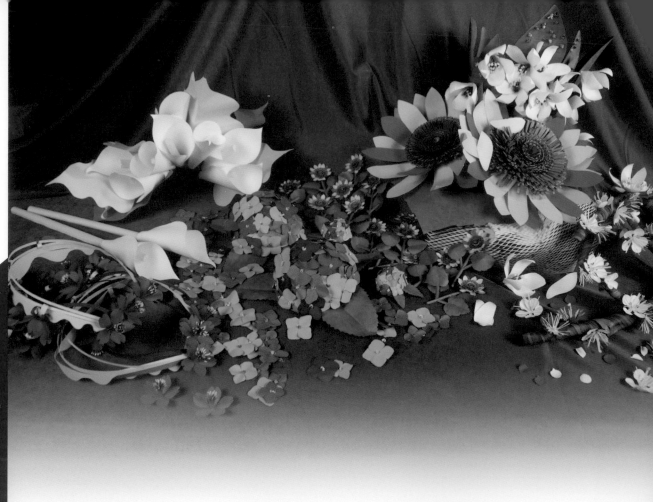

日光
Daylight

花之於花語，如同人之於座右銘。
給予每日心靈的希望。

Significance of flower language for flower is just like motto for people. Providing warmth for the soul every day.

謝宛霖　Wan-Lin Hsieh
vesy6024@yahoo.com.tw

楊念慈　Nian-tzi Yang
olivery7@hotmail.com

"日光"所指為每日給予心靈溫暖。以花為主題製作雙月曆。畫面依據花本身的花語，以及依照花語選出來的名言呈現。勉勵生活，勉勵人生。

"Day light" is to provide warmth for the soul daily. We create a bi-monthly calendar based on flower theme. The picture is presented according to language of the flowers. Significance of flower phrases for flower is just like motto for people. Encourage livelihood and life.

對於這個專題,最初的靈感動機是從何而來?

一開始我們選擇共同喜愛的題材"花"來作為發想的元素,選擇紙雕是因為紙是容易取得又可塑性高的媒材,比起真花也能夠放得更久,色彩也能隨我們設定搭配。

創作時如何選擇軟體與媒材?

因為決定以紙雕為呈現方式,選用紙雕用紙如:美術紙、雲彩紙,其他用紙會依照色彩的選用而嘗試。最多使用的是法國粉彩紙及美術紙,顏色夠多、紋路適合、硬度也恰到好處。

手作為主的關係,軟體僅用 Adobe Illustrator CS5、Adobe Photoshop CS5 排版修圖。

進行製作時遇到最大的困難?

金錢支出就是最大的困難,很多特殊輸出或道具都必須捨棄,但也因此作了很多腦力激盪,反而有新的創意。果然不需要錢的問題都不是問題!

在進行此專題時,需先涉獵那些相關知識?

大一上過一些基礎的構成課,不過當時只是創作比較多,這次主題用到很多拆法是"先有想法再去作出來"難度高很多,因此閱讀了不少紙構成的相關書籍。

簡單闡述你們創作過程中的收穫與心得?

從來沒想過可以用紙作出這麼多形形色色的造型,偶爾回首看看自己的展台還蠻有成就感的。

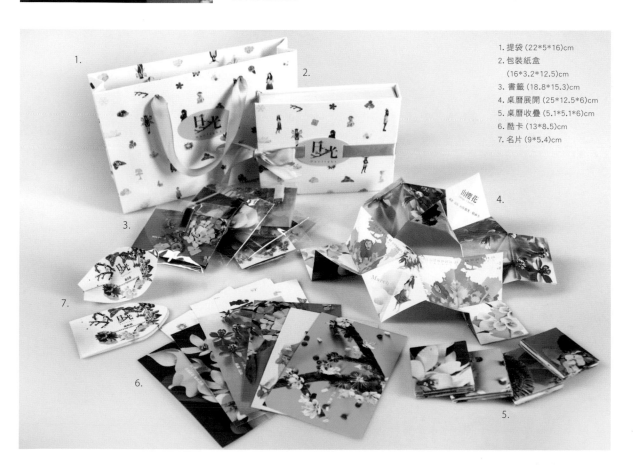

1. 提袋 (22*5*16)cm
2. 包裝紙盒 (16*3.2*12.5)cm
3. 書籤 (18.8*15.3)cm
4. 桌曆展開 (25*12.5*6)cm
5. 桌曆收疊 (5.1*5.1*6)cm
6. 酷卡 (13*8.5)cm
7. 名片 (9*5.4)cm

INGENUITY
Department of Visual Design
National Kaohsiung Normal University

品牌概念

『日光』

給予每日心靈溫暖的意象。

立體桌曆

小巧可收納的摺疊桌曆，不占空間內容
又具有勉勵作用，平時可作為桌上的小
擺飾；增添幾分生機。

作品中的花

山櫻花 / 一、二月

花語：純潔、高尚。

名言：持身如玉潔冰清，襟袍如光風霽
月。 - 金纓

釋義：比喻人品高尚，胸懷廣闊。玉潔冰
清：寶玉般純潔，冰雪般清白。

海芋 / 三、四月

花語：青春活力、雄壯之美。

名言：青春應該是：一頭醒智的獅，一團
智慧的火！醒智的獅，為理性的美而吼；
智慧的火，為理想的美而燃。 - 哥白尼

油桐 / 五、六月

花語：淨化人靈魂的美麗來自於自身的聖潔
和無私。

名言：落紅不是無情物，化作春泥更護花。 -
龔自珍

釋義：落紅，本指脫離花枝的花，但是，並不
是沒有感情的東西，即使化做春泥，也甘願培
育美麗的春花成長。不為獨香，而為護花。

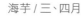

40

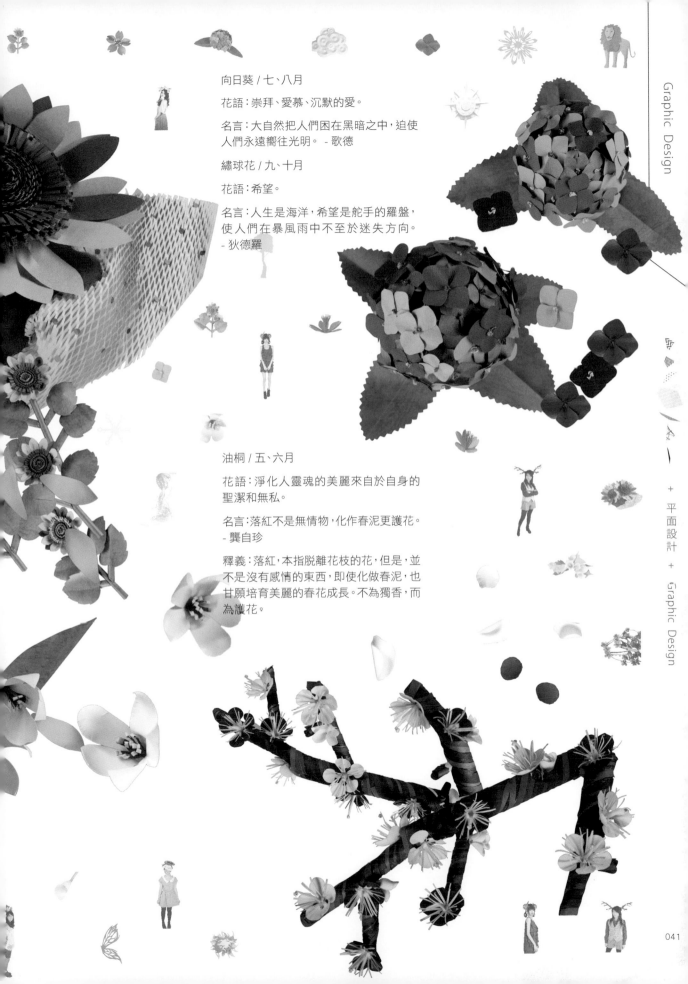

向日葵 / 七、八月

花語：崇拜、愛慕、沉默的愛。

名言：大自然把人們困在黑暗之中，迫使人們永遠嚮往光明。 - 歌德

繡球花 / 九、十月

花語：希望。

名言：人生是海洋，希望是舵手的羅盤，使人們在暴風雨中不至於迷失方向。 - 狄德羅

油桐 / 五、六月

花語：淨化人靈魂的美麗來自於自身的聖潔和無私。

名言：落紅不是無情物，化作春泥更護花。 - 龔自珍

釋義：落紅，本指脫離花枝的花，但是，並不是沒有感情的東西，即使化做春泥，也甘願培育美麗的春花成長。不為獨香，而為護花。

INGENUITY
Department of Visual Design
National Kaohsiung Normal University

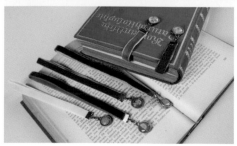

將手作的花輸出，自製水晶膠書籤。

運用花瓣製作的基本構成造型製作名片。

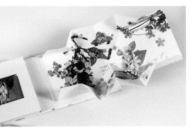

包裝細部示意圖

酷卡系列總覽

桌曆正反面展開

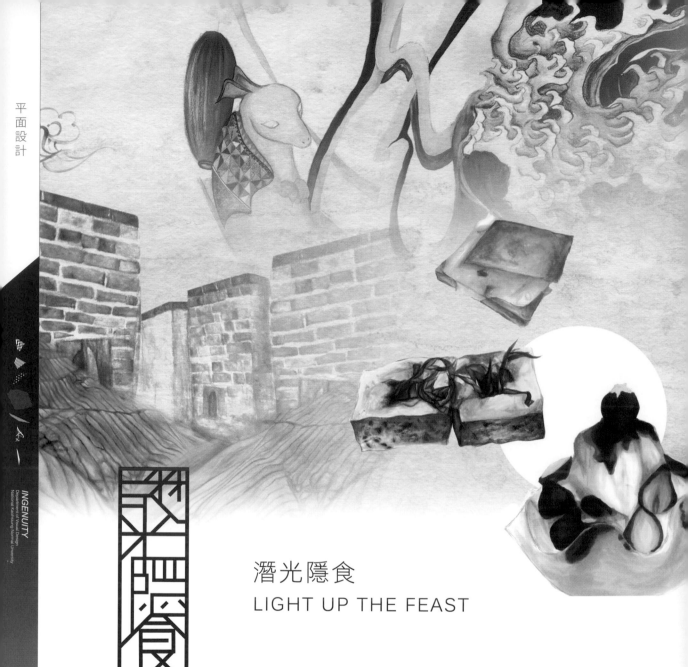

INGENUITY
Department of Visual Design
National Kaohsiung Normal University

潛光隱食
LIGHT UP THE FEAST

林佳玟　Chia-Wen Lin
cue684@gmail.com

食在人們心中占了很重的地位。談生意、聯絡感情往往是透過飯局，由此可見，飲食文化在我們的生活當中，的確有相當的影響力。

Food plays an essential role in people's life. Taiwanese people often ask "have you eaten?" as a greeting. Social engagements are likely to be presented as dinner parties. This shows that food culture is quite influential in our life.

胡椒撰餅
說灣自備。宋

萬斑超出西域（李斯疆、帕米爾高
原），富勝之各民族靡康泛食用（流行於華北
地區牛、羊肉飪名為餅餅）。事實上胡椒餅
是福州地區伊斯蘭教穆斯林的食物，因福建
沿海自唐朝以來開放海口與繁時的大食（阿拉
伯）通商，伊斯蘭教也在福建沿海散布開來，
奉來甘肅、陝西等地的穆斯林也因為北來到
福建沿海，帶來中亞常見的貼鍋烤餅烘法，
法，成為胡椒餅的前身。至今福建沿海仍有
不少穆斯林乃至於阿拉伯人的後代。

對於這個專題，最初的靈感動機是從何而來？

最初的靈感來自於 CNN 報導的台灣 40 大美食，本身對於美食也非常熱愛。

創作時如何選擇軟體與媒材？

先以色鉛筆及麥克筆畫完後掃描到電腦，再用 Photoshop 後製 Illustrator 排版。

進行製作時遇到最大的困難？

進度以及收集資料。

在進行此專題時，需先涉獵那些相關知識？

需要了解飲食文化及故事，還有一些台灣色彩的研究。

簡單闡述你們創作過程中的收穫與心得？

過程很累，但是做完後很有成就感。

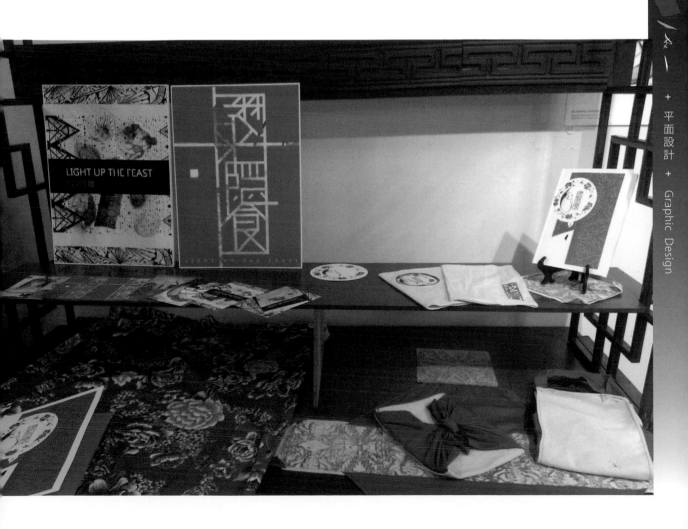

INGENUITY
Department of Visual Design
National Kaohsiung Normal University

LIGHT UP THE FEAST

台灣小吃融合多元料理，
包括閩南、潮州風味，由
於曾為日本殖民地，小吃
也少不了東洋味。

台灣對於食有一定的重視度，台灣小吃在國外越來越發光，美國有線電視新聞網 CNN 網站推薦台灣熱門的四十大小吃。文章一天內就吸引全球近四萬人點閱。

INGENUITY
Department of Visual Design
National Kaohsiung Normal University

圓點
CIRCLE

多留意時間繞過的每一圈
Be more aware of slipping time

賴 偉 甄　Wei-Chen Lai
lai19910704@gmail.com

圓點的概念是來自於時間的推進，有昨天今天明天，時間繞了一天今天就變成昨天明天就變成今天了，指針一直再圈圈裡打轉看起來好像都一樣，但是在不知不覺中已經有許多事情悄悄地被改變了，那時候的夢想是不是已經不再存在。

Concept of dot is originated from the advancement of time. A day passes, today becomes yesterday and tomorrow becomes today. Every cycle of a pointer's movement seems identical. Many things, however, have been changed unconsciously and old dreams might probably be perished by then.

對於這個專題,最初的靈感動機是從何而來?

我們正慢慢的再長大,而有誰注意到小時候那些單純的想法單純的夢漸漸的消失,大家都會覺得我還有明天,但是不珍惜不把握現在,世界會變你會變,什麼都有可能錯過。

創作時如何選擇軟體與媒材?

故事可能發生在每個人身上,攝影最真實最貼近生活,所以用照片呈現。

進行製作時遇到最大的困難?

好不容易找到演員拍攝,結果當天天氣很差,沒有光線,預期的畫面都沒出現。

在進行此專題時,需先涉獵那些相關知識?

需要了解鄉下人和都市人的差別以及作息而去想像出可能發生的故事以及塑造每個角色的個性。

你們認為此專題最大的魅力是什麼?

漫畫式的影像書,以真實的照片呈現不真實的故事,讓讀者覺得衝突又有趣。

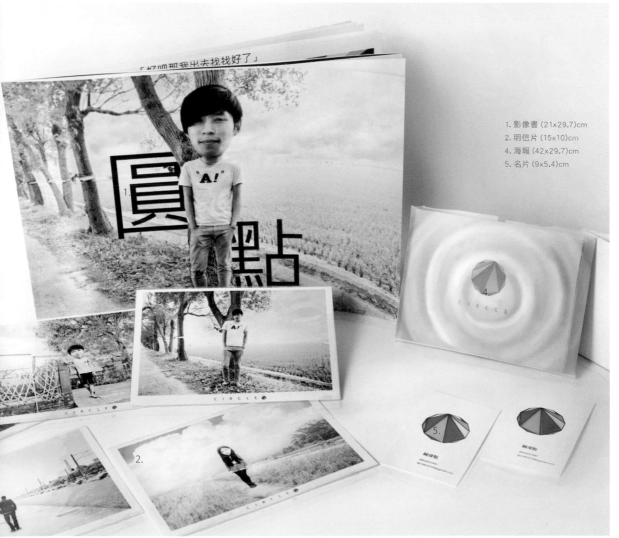

1. 影像書 (21x29.7)cm
2. 明信片 (15x10)cm
4. 海報 (42x29.7)cm
5. 名片 (9x5.4)cm

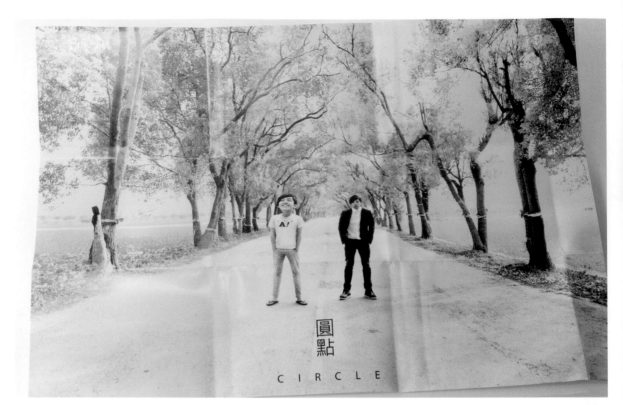

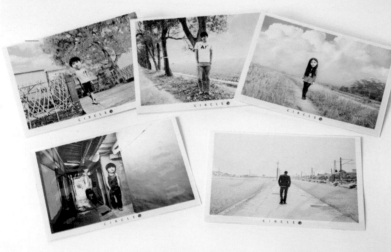

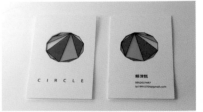

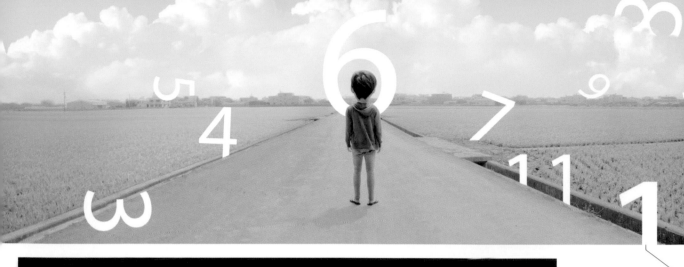

「好熱喔—」

皮哥是本書的主角，有一個晚上工作到很晚，睡一覺起來後發現自己竟然到了另一個地方，看起來頗熟悉，不知道究竟哪邊是夢的皮哥還是只能繼續生活下去。

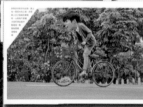

「還有我一定會被罵死」

某天，村裡出現一位鬼鬼祟祟的陌生人，皮哥覺得很好奇，決定去找他談談，問他目的何在，事情就從陌生人的出現開始了

「你也不想想你遲到多久」

「你們居然這樣對我」

INGENUITY
Department of Visual Design
National Kaohsiung Normal University

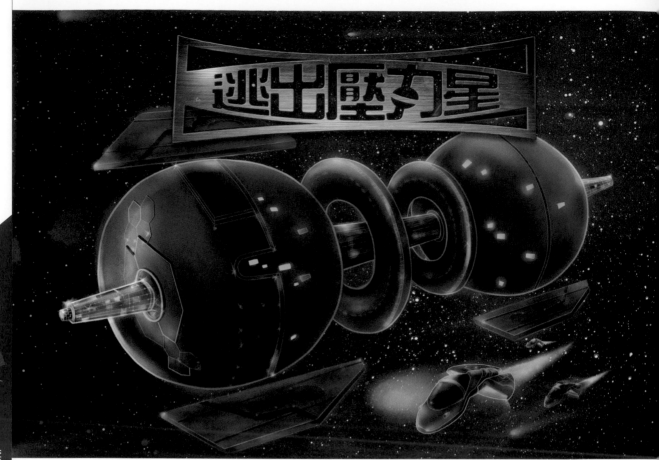

逃出壓力星
Flee Of The Pressure Star

蔡培聰　Pui-Chong Choi
ckk1311@yahoo.com.hk

遊戲以壓力的來源為出發點，遊戲過程中玩家會面對各種壓力化身的怪獸，透過不同的遭遇和道具，可以征服這些壓力。非常適合和家人一同遊戲，家長亦可借此機會分享和教育孩子，面對壓力時的處理方法。

The game takes the source of pressure as the motivation. During gaming, player will face various monsters, which are incarnations of pressure; they can overcome these pressures by different experiences and tools. It is quite suitable for playing with family members. Parents can take this chance to share pressure relief methods with children.

對於這個專題，最初的靈感動機是從何而來？

因為我比較不會應付壓力，所以把日常會踫到的壓力都具像化，希望借遊戲來舒解這些壓力情緒。

創作時如何選擇軟體與媒材？

一開始創作時便想到 SAI，這個軟體方便簡單，在定稿後再用 Photoshop 來進行調整和上色加工的程序。

進行製作時遇到最大的困難？

在思考和整合壓力的來源時，常常都處於不知道要怎樣表現的困境。

簡單闡述你們創作過程中的收穫與心得？

因為是屬於棋盤式遊戲，所以一直腦筋激盪來思考有關遊戲的規則，整體的耐玩程度，還有畫面上的美感，所以在過程中自己的技巧和邏輯能力都有不少的進步。

你們認為此專題最大的魅力是什麼？

完全由自己來創作出的遊戲，讓自己能一邊創作一邊參與遊戲，每次創作都像重新進行一次遊戲一樣，充滿新鮮感。

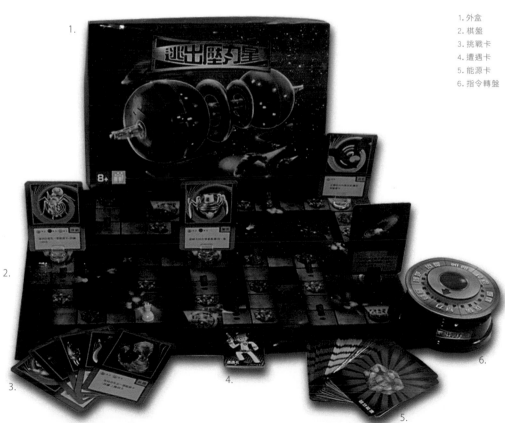

1. 外盒
2. 棋盤
3. 挑戰卡
4. 遭遇卡
5. 能源卡
6. 指令轉盤

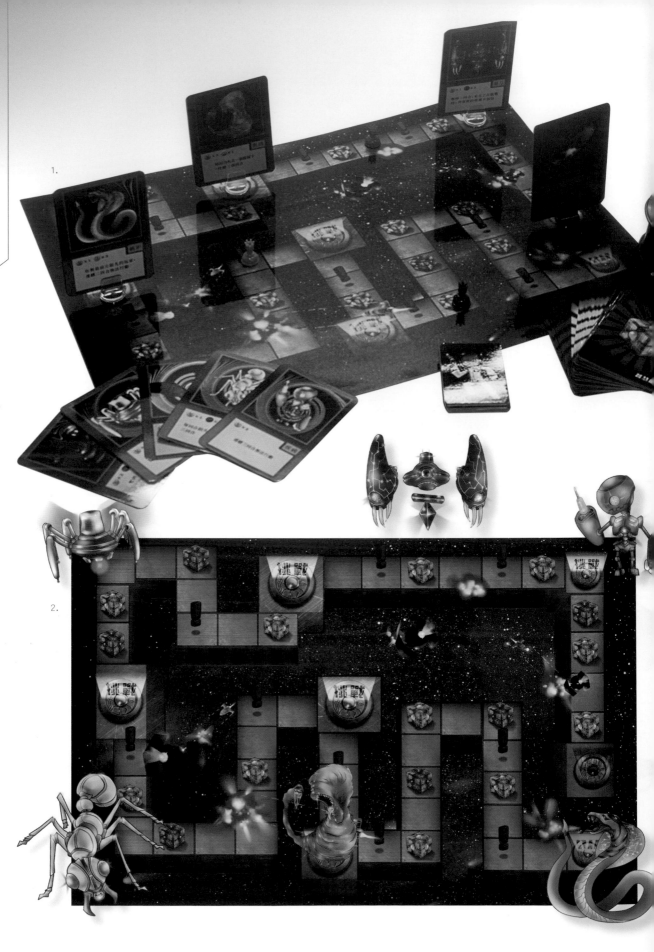

1.

INGENUITY
Department of Visual Design,
National Kaohsiung Normal University

2.

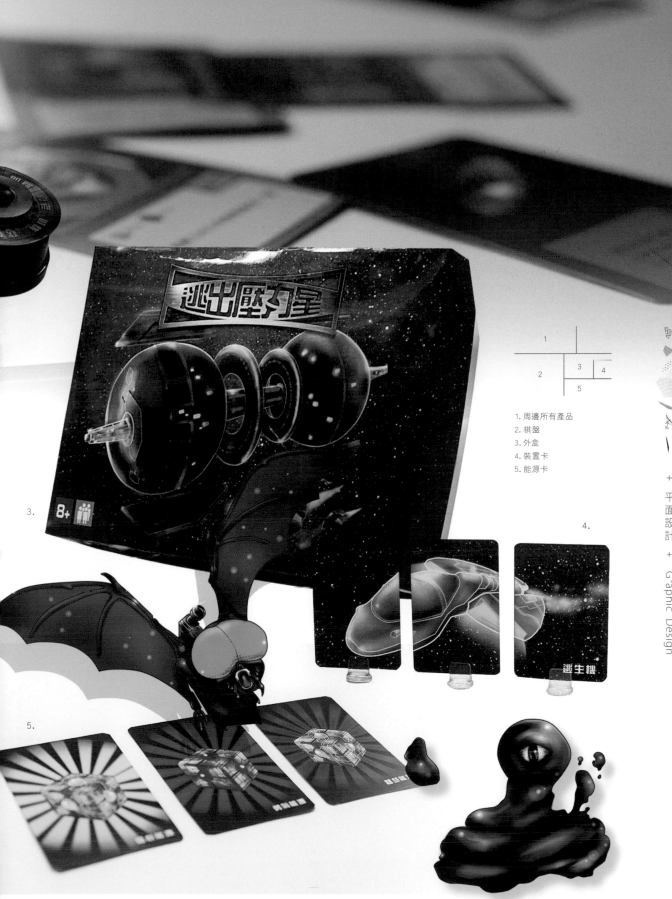

1. 周邊所有產品
2. 棋盤
3. 外盒
4. 裝置卡
5. 能源卡

3.

8+

4.

5.

INGENUITY
Department of Visual Design
National Kaohsiung Normal University

GOOD JOBS

高薪就等同於快樂？

How many "K" do you get?
And how about happiness?

郭紹尉　Shao-Wee Quek
syia_815@hotmail.com.tw

從事高收入的工作就一定比較快樂嗎？這次專題就是要關注一些平凡的市井小民，為他們的工作做一紀錄及寫真，探討他們如何看待手上工作所帶給他們的收穫以及面對生活的態度。

Are people engaging in high-income positions necessarily happier? This project is concentrated on ordinary people to record their jobs and discuss their viewpoints of acquisitions from work and their attitudes towards life.

對於這個專題，最初的靈感動機是從何而來？

會選擇這個題材,主要是來自生活上的體驗所發想的。網路上充斥著許多漫罵,抱怨著現在的時代即使抱著再多的文憑或證書都無法找到理想的工作。但當我離開電腦螢幕出去走走,發現身邊每一個擦身而過的小市民他們是那麼認真的工作著且樂在其中。因此讓我想要探討高薪高學歷的工作就一定比較開心嗎這個問題。

進行製作時遇到最大的困難？

我覺得最大的困難是一個人製作孤立無援,尤其在面對問題時沒有人可以分擔,無法突破。

在進行此專題時,需先涉獵那些相關知識？

在採訪的過程必須有足夠的攀談技巧,最好什麼都知道什麼都能聊,讓被攝者卸下心防露出最自然的一面。

簡單闡述你們創作過程中的收穫與心得？

最大的收穫是採訪時對方給我的熱情回應以及配合,從他們對待工作及生活的態度,讓我更加能體會此次專題的內容。

你們認為此專題最大的魅力是什麼？

最大的魅力是對於日常生活中比較常忽略的行業,你能夠從此書中了解到他們認真工作的一面。

1. 書籍外包裝
 (20*27)cm
2. 書籍 (17*4)cm
3. 酷卡 (9.5*13.5)cm
4. 名片 (5.5*9)cm
5. 杯子
6. 飲用水
7. 限量帆布袋
 (29*30)cm
8. 毛巾

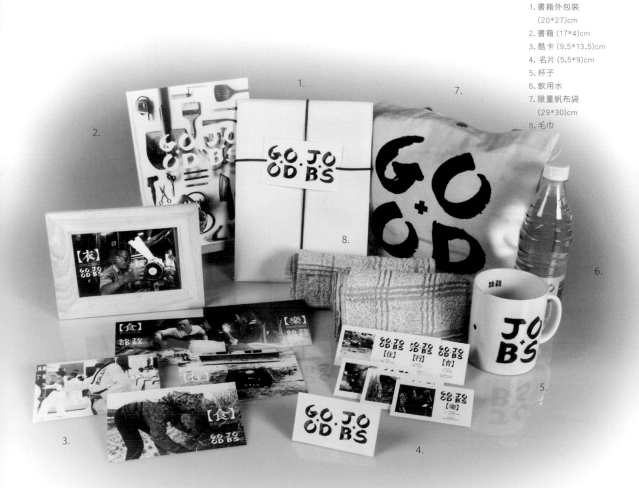

INGENUITY
Department of Visual Design
National Kaohsiung Normal University

內頁及酷卡展示

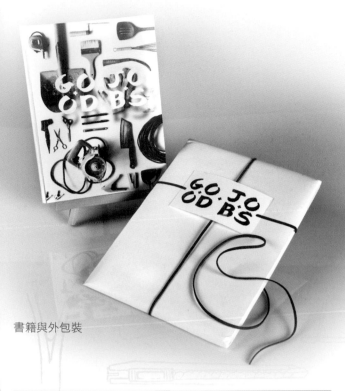

書籍與外包裝

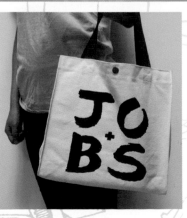

	1		4	5
				6
		3	7	
2		8	9	11
			10	

1. 跨頁展示
2. 內頁展示
3. 酷卡
4. 書籍與外包裝設計
5. 外包裝示範
6. 外包裝展開
7. 周邊商品
8. 限量帆布袋
9. 帆布袋特寫
10. 杯子
11. 名片

系列周邊商品皆屬療癒系商品，帶在身
上就能讓你一整天擁有滿滿的正面能
量面對工作。

沒有人規定甚麼身份才能擁有名片，
因此特別為採訪過的朋友們量身訂做
屬於他們的名片。

ILLUSTRATION
插畫設計

INGENUITY The 4th Graduation Book Department of Visual Design National Kaohsiung Normal University

INGENUITY
Department of Visual Design
National Kaohsiung Normal University

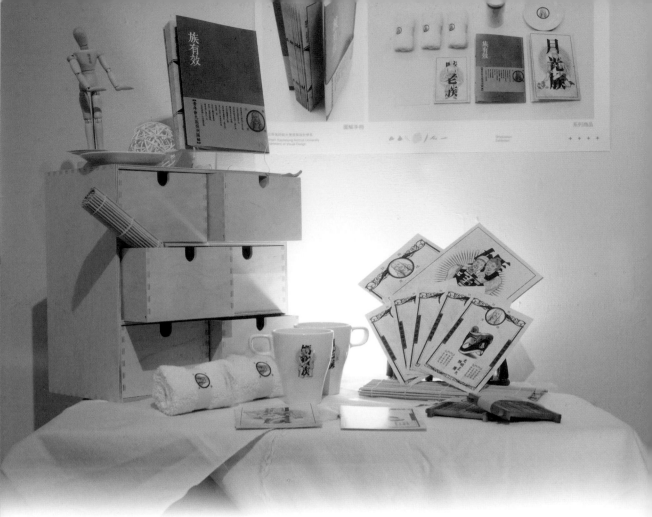

族有效 圖解手冊 系列商品

族有效
MAGIC CURE

青年新九族病例圖解
Illustration of new nine symptoms in new generation

徐章通 Chang-Tung Hsu
valentine889@gmail.com

許亞瑾 Ya-Chin Hsu
mary800813@yahoo.com.tw

以銅人為主角,融入醫學與病例的方式詮釋青年新九族,從形成說開始,進入病例分析診斷,結合生活虛擬商品為治療,藉此嘲諷時事話題,讓年輕人能會心一笑,成為「族有效」的療癒效果。

Featuring bronze acupuncture figures, nine subcultures of young people are interpreted by means of medicine and medical case. It starts from formation theory, conducts medical case analysis and diagnosis and offers treatment with virtual commodities, intending to sneer at current affairs, make young people smile and effectively cure these subculture addictions.

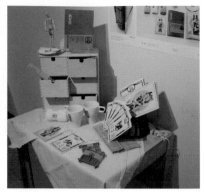

對於這個專題,最初的靈感動機是從何而來?

靈感來自中醫坐骨神經痛的廣告,其中正經的神情,帶來生活中很多笑點和趣味。所以將十八銅人做為插畫繪圖的主角,融入我們生活之中,解析人間疾苦,讓這本插畫書也能使人看了一笑解千愁,一笑治百病。

進行製作時有遇到哪些困難?

在選擇題目上花了不少時間,思考書籍的風格的呈現,每一族架構和內容的安排,文案的思考,裝訂上會遇到的問題和紙材的選擇。在插圖繪製風格,時間方面的掌控,要努力跟上預期的進度。

在進行此專題時,需先涉獵那些相關知識?

收集許多相關族群的資料,後來在遠見雜誌的幸福大調查中的台灣青年新九族,找到專題明確的方向。收集相關古書的編排,也到二手書店買古醫書圖鑑作為參考,研究其裝訂方式。

簡單闡述你們創作過程中的收穫與心得?

感覺我們同心完成每一項不可能的任務,從專題內容到布置展場,過程中需要彼此不斷地溝通達成共識,進度上相互提醒和協助,在專題中更謝謝老師的指導建議,讓我們能夠在未知中找到明確的方向。

你們認為此專題最大的魅力是什麼?

貼近人心,與生活息息相關,充滿笑點,透過病例的方式,重新詮釋嚴肅的社會現象,深入淺出的了解病例來源,在閱讀文字內容搭配好笑的插圖,能產生療癒效果。

1. 啃老族
2. 低頭族
3. 媽寶族
4. 月光族
5. 御宅族
6. 恐婚族
7. 液態族
8. 爆肝族
9. 草莓族

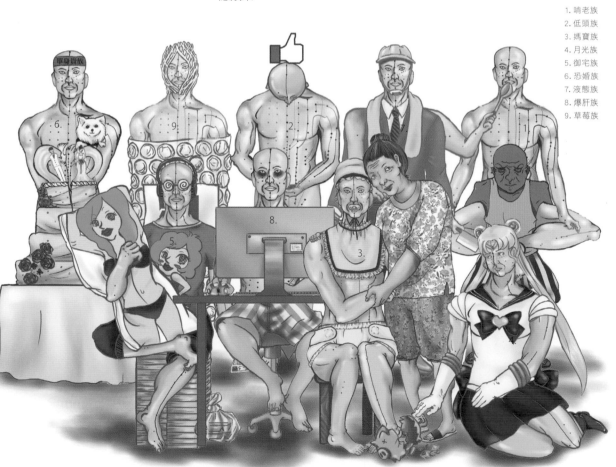

INGENUITY
Department of Visual Design
National Kaohsiung Normal University

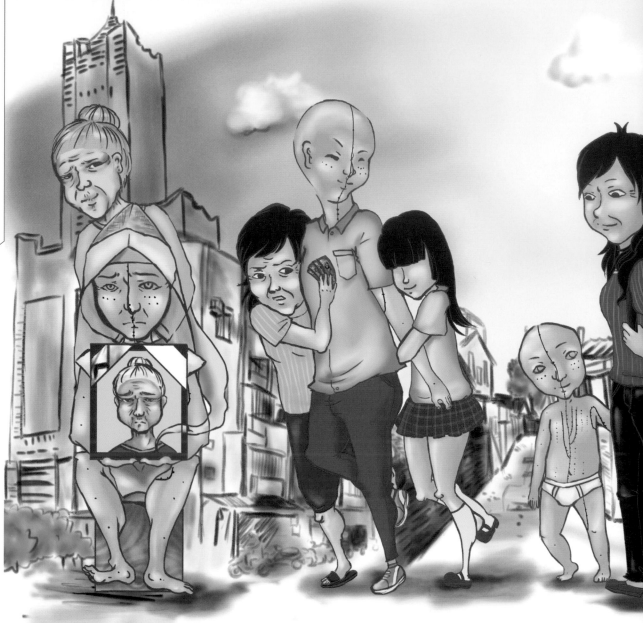

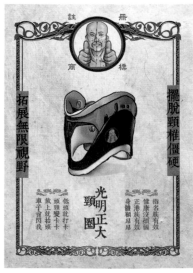

用「形成說」的方式繪製插圖，對於病例形成的原因深入剖析，背景以鄉村的三合院到現代高樓大廈，呈現每個階段演變，如同穿越古今。書籍編排走復古懷舊風，融入特殊材質，不同族群的特色病癥以「文字海報」的形式表現。將九個族群分別對應到身體不同的部位。以「虛擬商品」復古廣告作為治療。

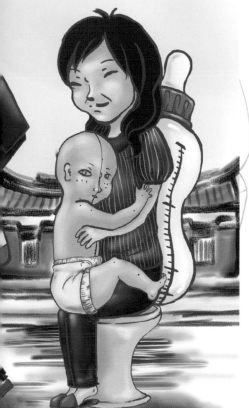

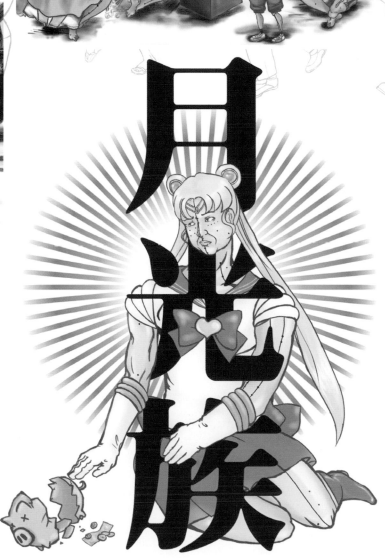

月光族

啃老族　胃 - 依父靠母，吃人夠夠也。

低頭族　頸 - 俯久仰短，非死不可也。

媽寶族　胸 - 為命是從，奶水未斷也。

月光族　手 - 入不敷出，手空空如也。

御宅族　背 - 宅男府女，家門未出也。

恐婚族　心 - 腎氣尚足，心之無力也。

液態族　足 - 隨波逐流，立足甚難也。

爆肝族　肝 - 日以繼夜，肝之過操也。

草莓族　面 - 臉皮頗薄，不堪一擊也。

INGENUITY
Department of Visual Design
National Kaohsiung Normal University

秉持著救人濟世，人飢己飢，人溺己溺的慈悲心，末日過後將疾病一網打盡，繼含笑半步癲包裝，中醫坐骨神經痛廣告之後，這本舉世無雙的「族有效」深入淺出了解病因來源，返老還「銅」對症下藥，治療康復，還你一個健壯體魄，心情愉悦，讓你看了會心一笑，一笑解千愁，一笑治百病。

指名族有效，健康沒煩惱。正港族有效，身體顧屌屌。週邊商品，呈現生活中的小樂趣，一種陪伴和提醒，文具方面，如同便利貼，產生不同驚奇和笑點。消除鬱悶，族有效。

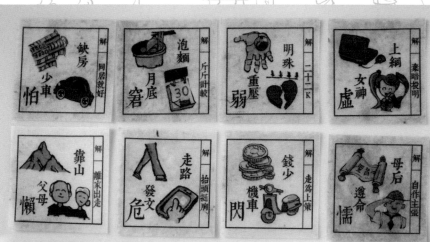

		8	9	10	
1		11	12	13	
			14		
2	3				
4	5	6	7	15	16

1. 低頭族形成說
2. 書籍外觀
3. 書籍 (14.8*21)cm
4. 便條紙 (6*10)cm
5. 便條紙
6. 酷卡 (10*15)cm
7. 杯墊 (7*7)cm
8. 草莓族形成說
9. 商品杯子
10. 商品夜燈
11. 虛擬商品
12. 虛擬商品
13. 虛擬商品
14. 相剋圖
15. 書籍內頁
16. 銅人插圖

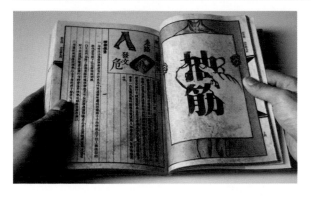

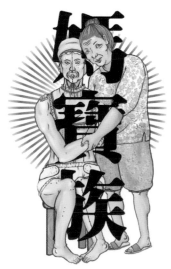

書籍仿照古醫書裝訂方式，以古書格式編排，內容豐富，可看到不同族群的病例。將頁面對折膠裝，紙材選擇描圖紙，內頁以手工製作，結合宣紙，產生獨特質感。以「相剋圖」的方式解釋病例中 的因果關係，抓到病癥藥到病除。

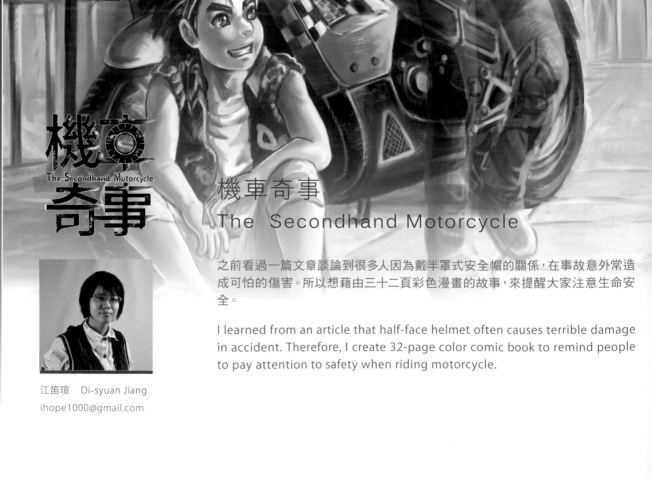

INGENUITY
Department of Visual Design
National Kaohsiung Normal University

機車奇事
The Secondhand Motorcycle

機車奇事
The Secondhand Motorcycle

之前看過一篇文章談論到很多人因為戴半罩式安全帽的關係，在事故意外常造成可怕的傷害。所以想藉由三十二頁彩色漫畫的故事，來提醒大家注意生命安全。

I learned from an article that half-face helmet often causes terrible damage in accident. Therefore, I create 32-page color comic book to remind people to pay attention to safety when riding motorcycle.

江笛瑄　Di-syuan Jiang
ihope1000@gmail.com

對於這個專題，最初的靈感動機是從何而來？

最初構想來自於臉書一篇文章，講述醫護人員與一名因車禍而臉部嚴重受損的傷患之間的對話。

進行製作時遇到最大的困難？

繪畫風格有時候會因為情緒或感覺而有些不一樣，甚至要去想如何重新彙整風格與統一。

在進行此專題時，需先涉獵那些相關知識？

安全帽、交通法規相關知識，以及須到外拍照取景當作場景繪畫的依據。

簡單闡述你們創作過程中的收穫與心得？

無意間發現了很多新的畫風和技巧，以及在透視、人物、行為、表情……等有了更多的認識與了解。

你們認為此專題最大的魅力是什麼？

顛覆了一般人對鬼的看法吧！

漫畫
和
局部周邊

這天傍晚，

少年騎著剛買的二手機車，

在空無一人的馬路上測速。

沒想到飆車加速的同時，

一名自稱「車主」的鬼魂現身索車?!

雙方起了爭執且互不相讓。

直到鬼魂終於讓步，

並要求只要幫他辦事，

就不再搶車；

少年為了機車，

面臨了一連串他意想不到的衝擊......

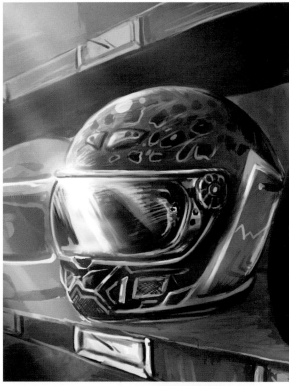

1. 彩色漫畫（約 18*25.5*0.4)cm
2. 紙公仔（約 12*6*6) cm
3. 資料夾（約 25*33.5)cm
4. 資料夾（約 22.2*32)cm
5. 書籤（約 5*11)cm
6. 海報（約 59.4*84.1)cm
7. 馬克杯（約 8*8*10.3)cm
8. 杯墊（約 9*9*0.5)cm

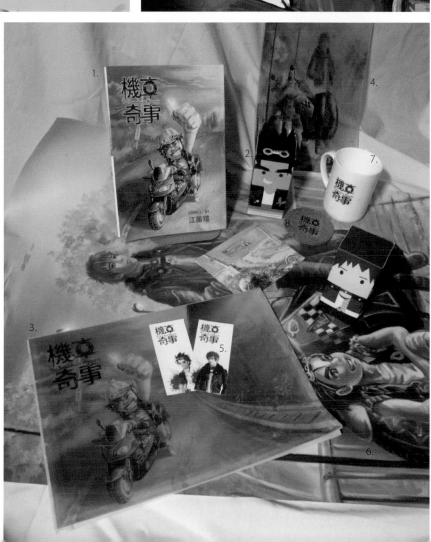

INGENUITY
Department of Visual Design
National Kaohsiung Normal University

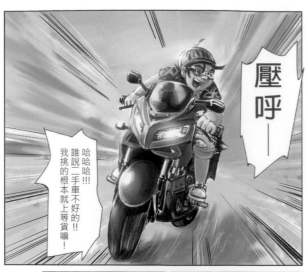

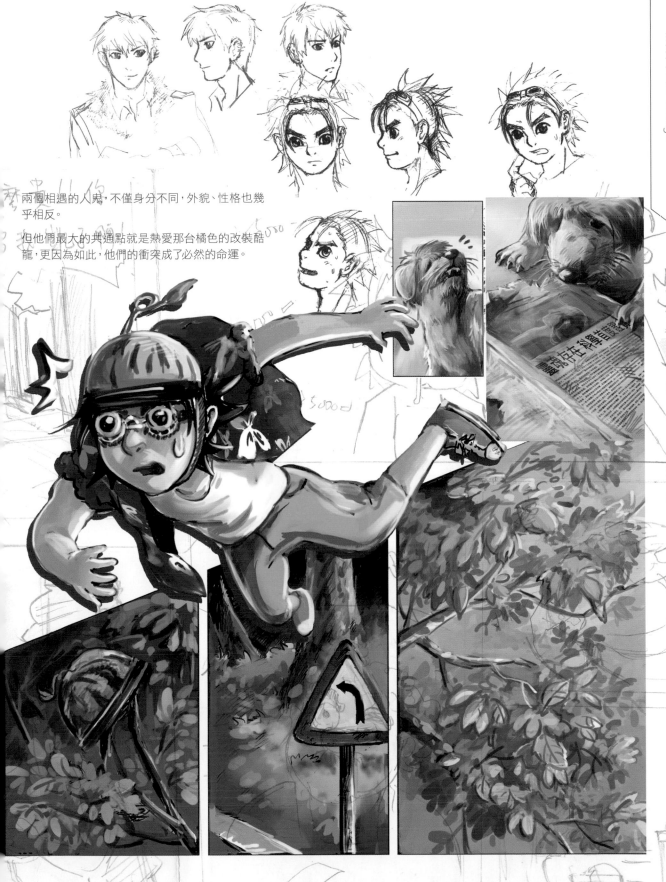

兩個相遇的人鬼，不僅身分不同，外貌、性格也幾
乎相反。

但他們最大的共通點就是熱愛那台橘色的改裝酷
龍，更因為如此，他們的衝突成了必然的命運。

INGENUITY
Department of Visual Design
National Kaohsiung Normal University

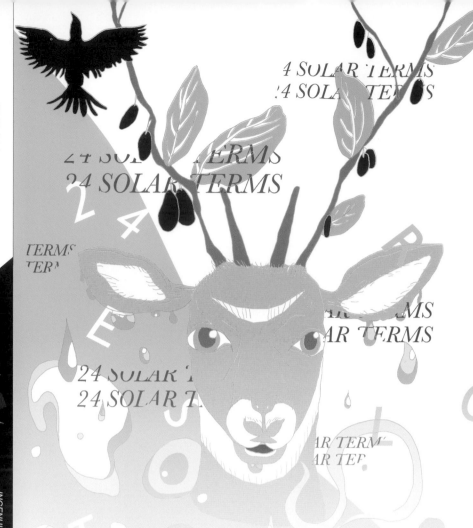

24 節氣
24 SOLAR TERMS

24 件小事 / 生活指導手冊
Lifestyle Guidance Manual

陳宥靜　Yu-Ching Chen
yl30_j06y7@hotmail.com

許珊綺　Dan-Chi Hsu
sunny_lala18@hotmail.com

這是一本以 24 節氣為題材的概念書，每個節氣都依據其特性結合一件日常生活中的事。本書完成之後，將是一本小型生活指南，可以告訴你如何因應節氣來調整自己的生活起居，讓生活更充實。

This is a concept book based on 24 solar terms. As per own characteristic, each solar term is combined with everyday life. As a result, this book will serve as a small life guide that tells readers how to arrange activities of daily living to correspond to solar terms and make life fulfilling.

對於這個專題，最初的靈感動機是從何而來？

起初我們想要做一本有關生活題材的書，之後發現如果能與節氣的特性與傳統結合會更加具有意義。

創作時如何選擇軟體與媒材？

一開始我們嘗試許多表現方法，例如影像與材質的搭配與結合。但都無法達到心中所想的那個樣子，最後發現手繪最能表達出我們對24件小事的熱情。

進行製作時遇到最大的困難？

找不到屬於24件小事的風格。雖然已決定用手繪，但顏色的應用或上色的感覺都歷經多方的嘗試。

在進行此專題時，需先涉獵那些相關知識？

我們蒐集大量24節氣的資料，並了解24節氣特性與24節氣可以做的事情。

簡單闡述你們創作過程中的收穫與心得？

真正了解24節氣這個主題，並且知道團隊合作的重要性，有些事情不是兩人合力真的無法完成。第一次有真正完成一個大案子的感覺！

你們認為此專題最大的魅力是什麼？

用繪畫的方式完成了24件小事，並且真的可以在生活中落實。設計能夠與生活結合互相印證，真的是一件很棒的事。

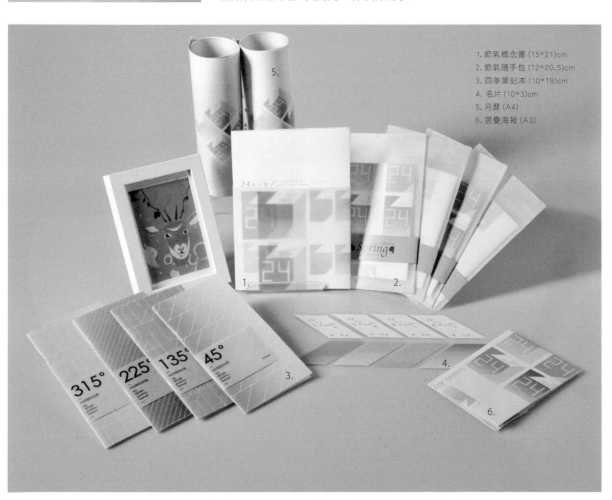

1. 節氣概念書 (15*21)cm
2. 節氣隨手包 (12*20.5)cm
3. 四季筆記本 (10*19)cm
4. 名片 (10*3)cm
5. 月曆 (A4)
6. 摺疊海報 (A3)

INGENUITY
Department of Visual Design
National Kaohsiung Normal University

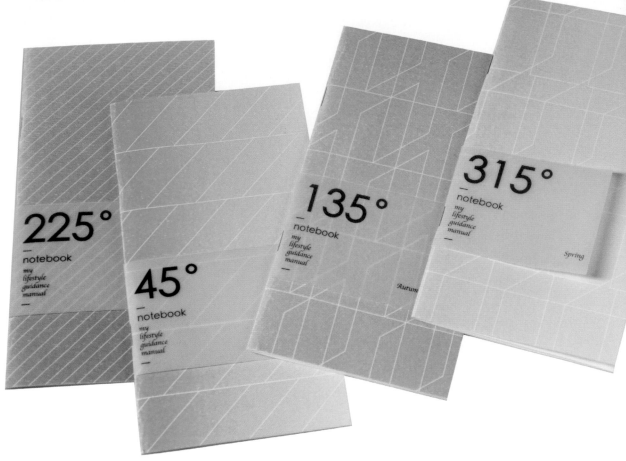

225°
— notebook
my
lifestyle
guidance
manual
—

45°
— notebook
my
lifestyle
guidance
manual

135°
notebook
my
lifestyle
guidance
manual

Autumn

315°
notebook
my
lifestyle
guidance
manual

Spring

我們把 24 節氣分成四個季節，一個季節使用一個代表該季的漸層色，以此當作標準色應用在各個周邊產品上，上圖為四季的筆記本，上面的 315°、45°、135°、225° 分別代表的是立春、立夏、立秋、立冬的太陽黃經緯度。

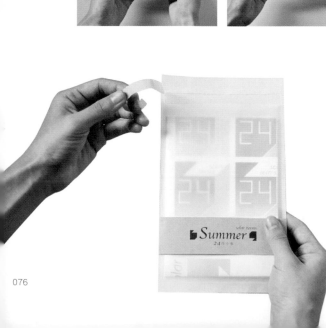

Summer

Spring

明信片採用個個節氣的章首圖來製作,也就是代表該節氣的圖案,每個節氣主要有　種代表的動物當作形象,並配合該個節氣的物產、花卉等等。例如霜降的章首圖,選用蝴蝶作為代表,加上該節氣盛產的柿子,以及能帶出霜降感覺的楓葉,配色上則選擇橘紅色和淺綠色。

1. 四季筆記本
2. 摺疊海報拆解
3. 節氣隨手包
4. 明信片圖樣
5. 明信片

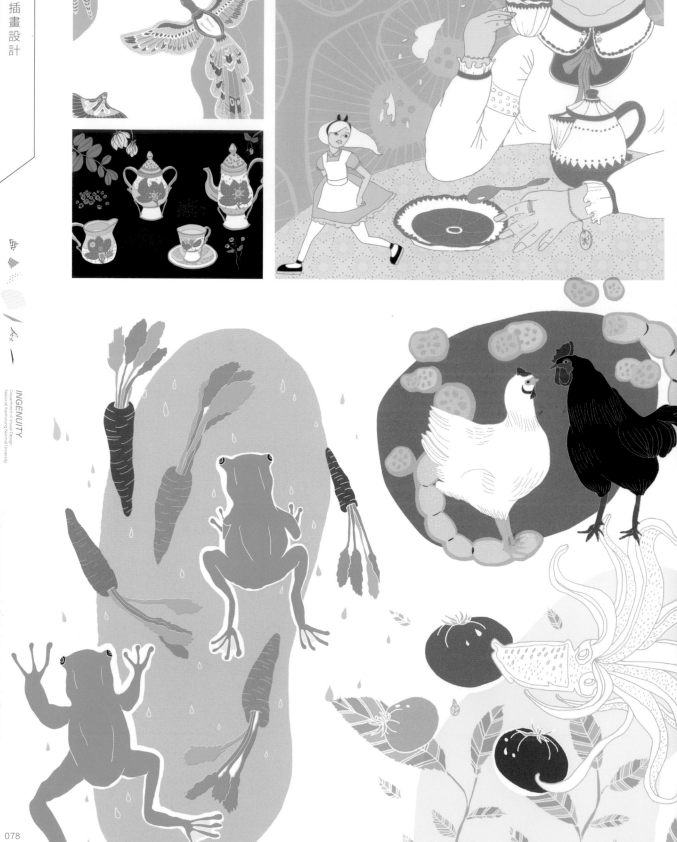

INGENUITY
Department of Visual Design
National Kaohsiung Normal University

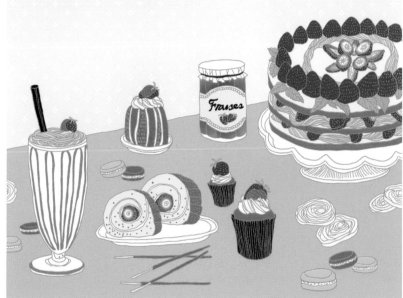

本書總共 24 節氣，每個節氣分成章首與事件圖共兩跨頁。章首主要以動物為形象，搭配該節氣物產花卉而成；事件圖則評估該節節氣適合做的事並蒐集資料加以考證，可以當成生活指南使用，讓每日生活更添姿色。本書日常生活小事包含食衣住行，例如立春可以梳頭養生，古籍《養生論》説：「春三月，每朝梳頭一二百下。」説的就是春季很適合梳頭養生。經絡遍布人的全身，臟腑器的互相聯繫、氣血調和，都要靠經絡傳導。人的頭頂有「百會穴」，就是經絡直接匯集頭部或間接作用於頭部而得名。而春天梳頭非常符合春季養生之要求，因為梳頭能通達陽氣，宣行鬱滯，疏利氣血，清利頭目，也就能強身壯體了。

1	3
2	4

1. 節氣事件圖
2. 節氣章首圖
3. 節氣事件圖
4. 夏至章首圖、文字敘述

INGENUITY
Department of Visual Design
National Kaohsiung Normal University

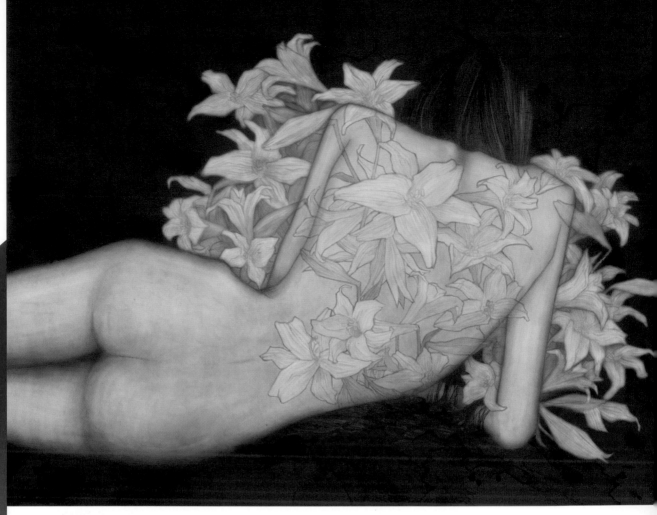

臺灣奇談百合怨
A Taiwan Folk Story, Bai He Yuan

一朵朵凋零的百合，
是她一片片破碎的心。

Her broken heart is the
withered lily.

臺灣有許多奇聞軼事，我們對此很
感興趣，因此挑選幾部民間故事作
為發想，用臺灣八點檔的角度改編
劇本，再配合手繪插畫展現張力，創
作出一本有臺灣味的成人繪本。

We are quite interested in Tai-
wanese anecdotes. Therefore,
we select well-known folktales
and adapt them into script with a
touch of Taiwanese soap opera's
POV. Hand-drawn illustrations are
utilized to present the tension of
the story for creating a Taiwanese
adult picture book.

林俞均　Yu-Chun Lin
linyuchun520@gmail.com

洪曉如　Shiau-Ru Hung
hung.moru@gmail.com

張絢如　Hsuan-Ru Chang
captainxsatotakeru@gmail.com

對於這個專題，最初的靈感動機是從何而來？

我們平時都喜歡聽些民間故事，因此剛開始討論時不約而同的搜集了臺灣本土的奇聞軼事作參考資料，最後決定以最有共鳴的「臺灣四大奇案」作為發想。

創作時如何選擇軟體與媒材？

決定創作繪本後，我們經過媒材嘗試，再以喜好選擇了覆蓋性強的壓克力顏料搭配水性彩色鉛筆。完成的手繪稿接著掃描進電腦，用 Adobe Photoshop CS5 後製，最後用 Adobe Illustrator CS5 作文字編排。

進行製作時遇到最大的困難？

最大的困難是自我管理與組員協調。維持對專題的熱情本非易事，得靠耐心不斷修改作品，另外還得做好時間管理，這都需要自我調適；至於要在不同的想法間做取捨，充分溝通討論是不可或缺的，這讓我們學到如何與他人合作。

在進行此專題時，需先涉獵那些相關知識？

故事背景設定在民國初年，我們必須了解當時的文化背景與生活型態，所以參考許多記錄臺灣民初的書，無論生活用品、傳統服飾或古厝，甚至還實地勘查建築和文物，花了不少心思在考究，只為了能夠完整呈現繪本。

簡單闡述你們創作過程中的收穫與心得？

我們不只有在實務技術方面的提升，在團隊合作上更有豐厚的收穫。除了繪畫技巧和軟體的應用更加靈活外，組員間在長時間的相互磨合下，對彼此都學會了包容與尊重，真正的了解何為分工合作。

繪本 (26*19)cm
別冊 (A5)
酷卡組 (15*7)cm
名片 (9*3.3)cm
印章 (5*5)cm
海報 (45*20)cm
包裝盒 (29*20*4)cm

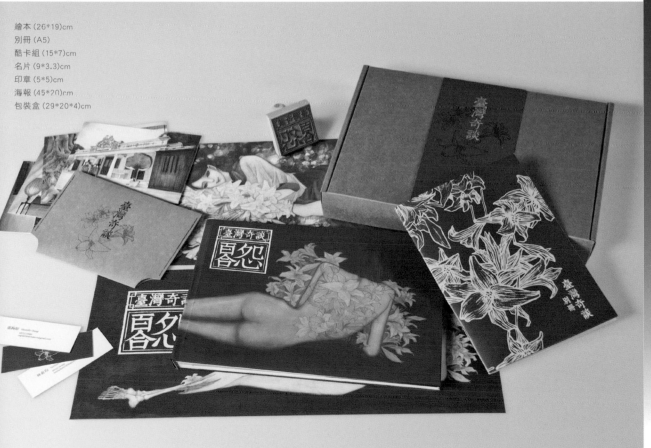

INGENUITY
Department of Visual Design
National Kaohsiung Normal University

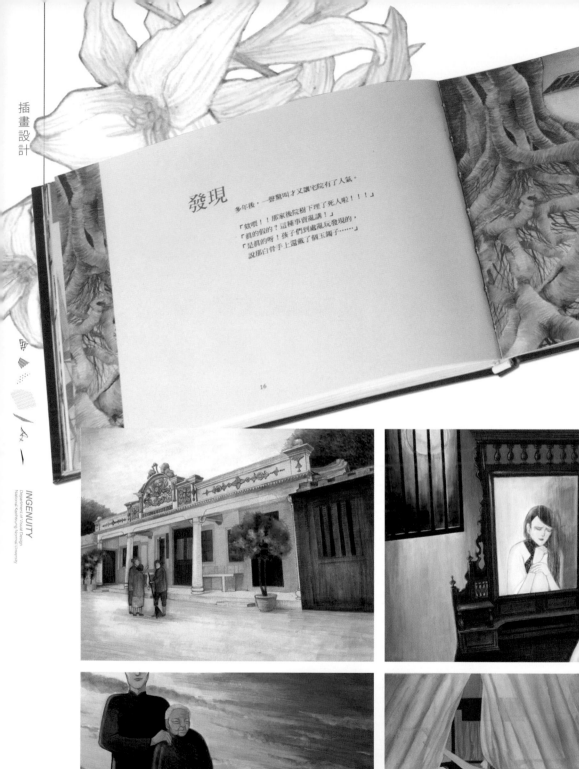

發現

多年後，一聲驚叫才又讓宅院有了人氣。

「欸喂！！那家後院樹下埋了死人啦！！！」
「真的假的？這種事資亂講！」
「是真的呀！孩子們到處玩玩發現的，
說那白骨手上還戴了個玉鐲子……」

16

故事介紹：

昭娘丈夫的生意夥伴周郎，在她喪夫後假借照顧之名接近柔弱的昭娘，實則覬覦昭娘的美色與遺產。

在周郎的主動下兩人漸走漸進，直到某晚周郎在飯局中蓄意下藥，並侵犯了昭娘，之後更一直囚禁玩弄著她。昭娘深愛著丈夫，又受到如此待遇，心中滿是恨意。

終於，在一晚周郎酒醉奪取昭娘丈夫所給的寶貴玉鐲時，昭娘起了殺意。她趁著夜色殺死周郎，將玉鐲套入周郎的手，捨棄這不堪的一切離開。數年後，有人在後院樹下發現了白骨，手上掛著一只玉鐲。

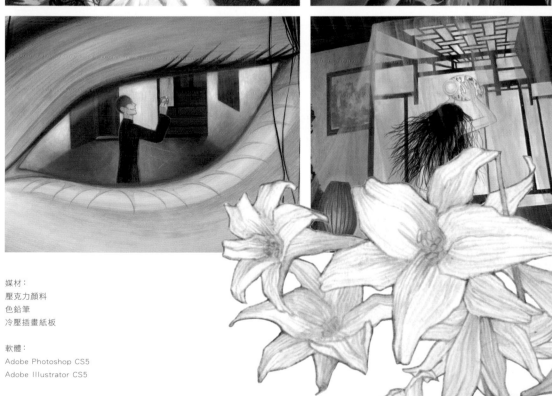

媒材：
壓克力顏料
色鉛筆
冷壓插畫紙板

軟體：
Adobe Photoshop CS5
Adobe Illustrator CS5

INGENUITY
Department of Visual Design
National Kaohsiung Normal University

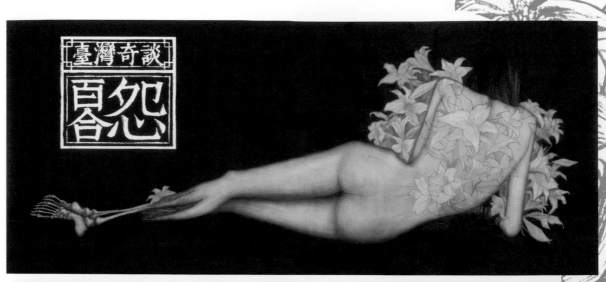

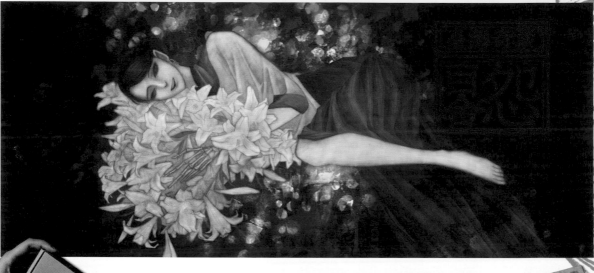

商品介紹：

紙袋 (32*27*11)cm

盒裝套組

海報組

印章

套組內容物：

繪本

別冊

立體酷卡組

名片

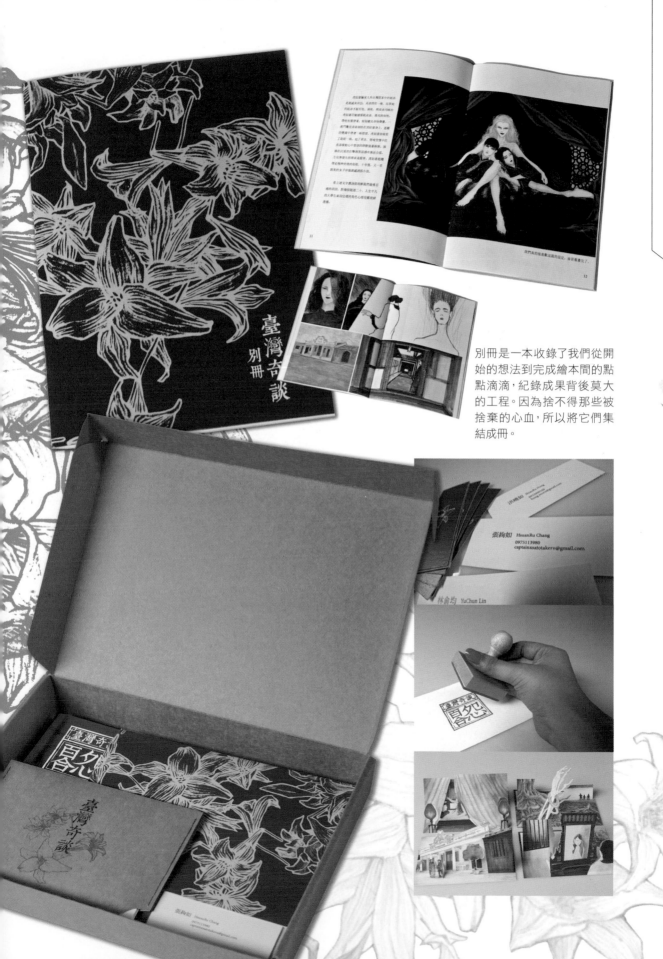

別冊是一本收錄了我們從開始的想法到完成繪本間的點點滴滴，紀錄成果背後莫大的工程。因為捨不得那些被捨棄的心血，所以將它們集結成冊。

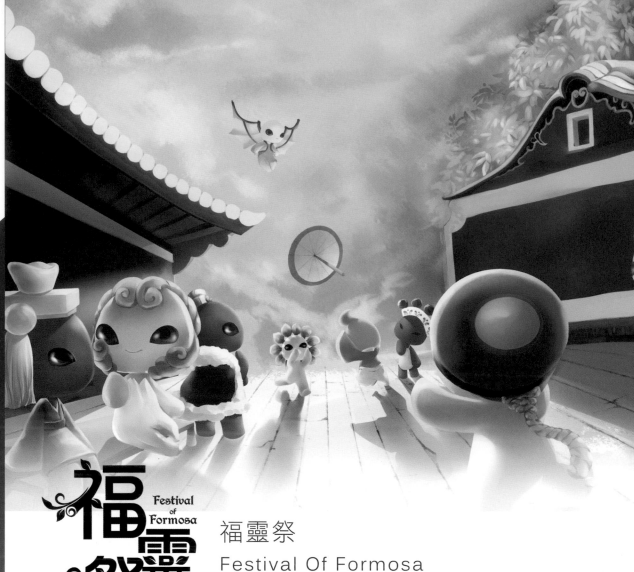

INGENUITY
Department of Visual Design
National Kaohsiung Normal University

福靈祭
Festival Of Formosa

福爾摩沙小精靈的探索旅程
Exploring Journey Of Formosa Elves.

呂曉盈　Shau-Yin Lu
rey-nold333@hotmail.com

許莉揚　Li-Yang Hsu
a0956000314@gmail.com

以臺灣十六個縣市結合當地特色，塑造出十六隻獨特的縣市精靈，並以活潑、可愛的方式來介紹臺灣各地不同的文化習俗。

Create sixteen unique spirit images in combination with local features of sixteen counties and cities of Taiwan. Diversified cultures and customs of different areas in Taiwan are introduced by vivid and lovely designs, in hope of making common people understand more about folk culture throughout Taiwan and increasing their awareness of identity.

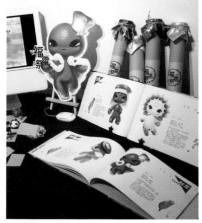

對於這個專題,最初的靈感動機是從何而來?

一開始只是單純的想要找一種輕鬆可愛的方式去介紹台灣的各個縣市特色,但在尋找題材並逐一構思精靈造型的過程中,找到了發展的更多可能性,最後作品才能逐漸完整。

進行製作時遇到最大的困難?

L:網路上的資料真假交錯,需要再三篩選過濾,所以在資料蒐集的部分花了非常多的時間。

H:克服多媒體運用軟體時出狀況的問題,以及為了檔案解析度的問題要升級電腦,每次的修正都是一個很大的考驗。

在進行此專題時,需先涉獵那些相關知識?

在公仔創作與漫畫創作的部分,對當地習俗特產有深入的了解是必要的功課,不論繪圖或多媒體平常就要累積對軟體操作的熟悉度。

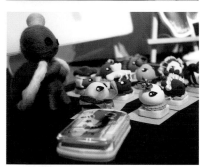

簡單闡述你們創作過程中的收穫與心得?

L:除了對於台灣民俗有了更深入的了解外,在不斷重新繪製精靈的過程中,對於繪圖軟體、表現技法也能有更好的掌握。

H:跟老師及組員討論重新修改時會發現自己之前沒有注意到的小細節,在修改後讓作品整體感更上一層樓。

你們認為此專題最大的魅力是什麼?

用四格漫畫、互動多媒體及創意印章等方式來整合地方特色文化,讓認識鄉土文化不再枯燥死板,任何人都可以快速了解這片美麗的土地。

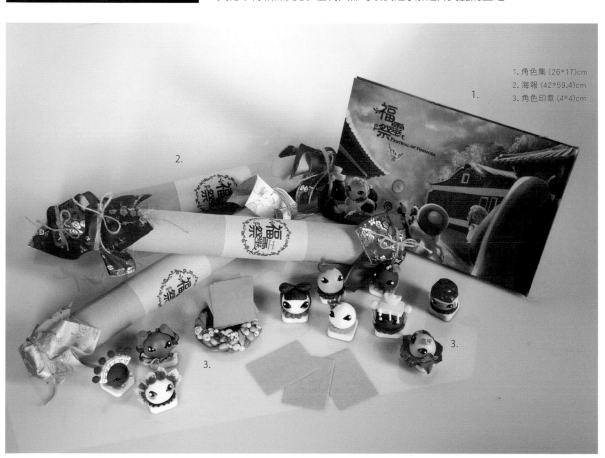

1. 角色集 (26*17)cm
2. 海報 (42*59.4)cm
3. 角色印章 (4*4)cm

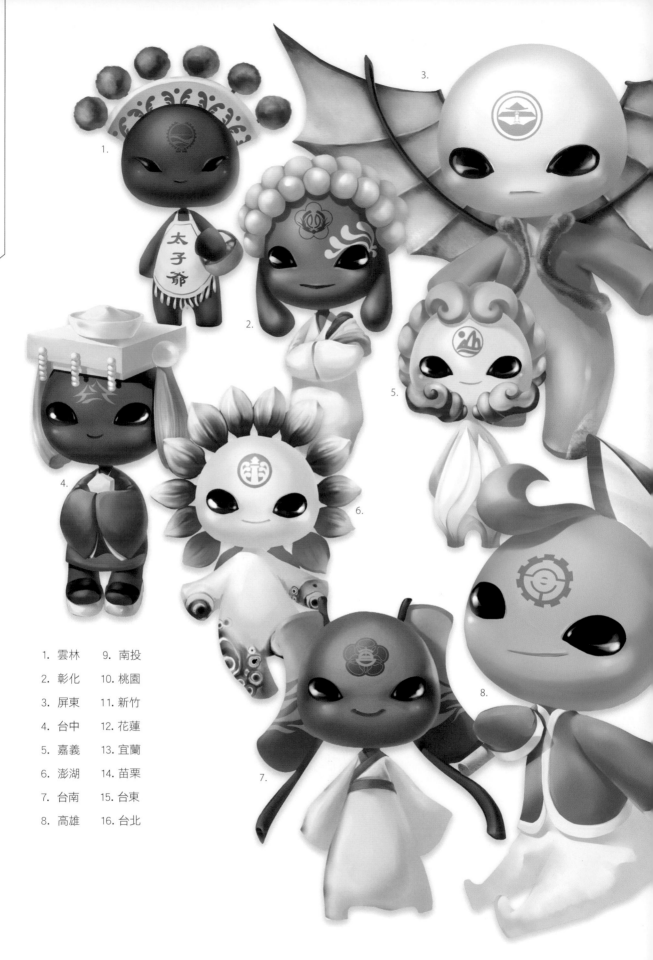

INGENUITY
Department of Visual Design
National Kaohsiung Normal University

1.	雲林	9.	南投
2.	彰化	10.	桃園
3.	屏東	11.	新竹
4.	台中	12.	花蓮
5.	嘉義	13.	宜蘭
6.	澎湖	14.	苗栗
7.	台南	15.	台東
8.	高雄	16.	台北

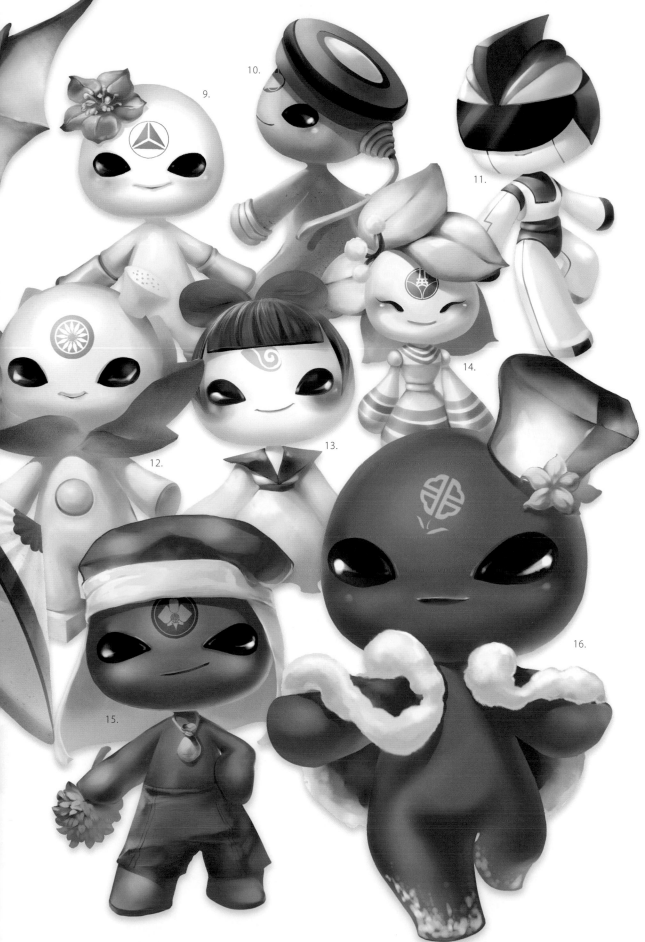

+ 插畫設計 + Illustration Design

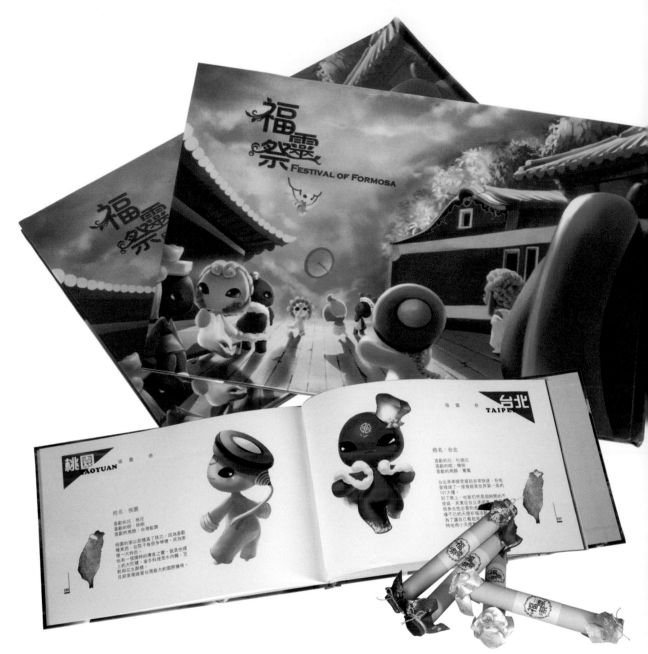

↑上圖為精靈圖鑑,此書包含各縣市小精靈的基本介紹(包含節慶及當地特色、縣花及縣鳥)。

以自我介紹的方式增加親和力,讓了解縣市不用再閱讀一段文謅謅又冗長的文字。此書內容亦收錄下圖四格漫畫,用幽默詼諧的圖像故事內容增加青年及小朋友對縣市的了解。

海報(右下圖)為書籍封面,用布跟紙筒收藏在內,可以滿足想收藏福靈祭可愛縣市小精靈的朋友擁有一張精美的團體照。

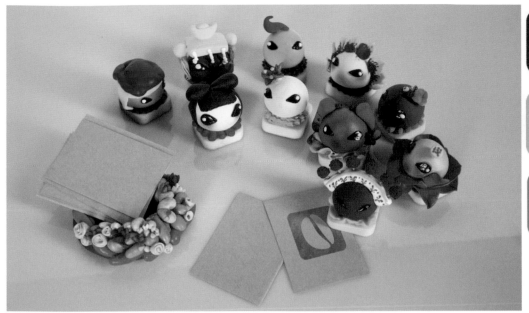

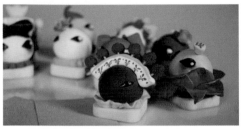

↑上圖是周邊印章,特色印章用縣市小精靈的頭做為造型,印出來的圖案為縣市當地的名產或特色指標。

→右圖為多媒體介面,進入介面前為長度約 46 秒的開頭預告影片(下圖),由福靈祭旁的藤蔓帶入畫面,穿梭大地圖呈現各縣市地標,最後由縣市小精靈們帶領大家進入寶島台灣介面。

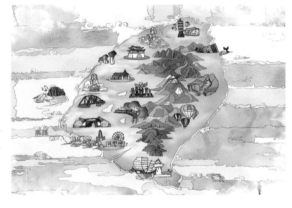

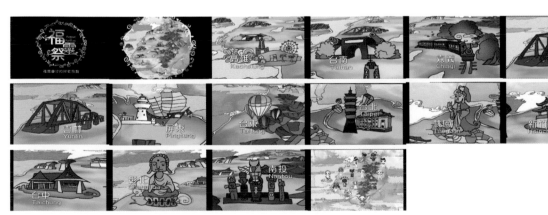

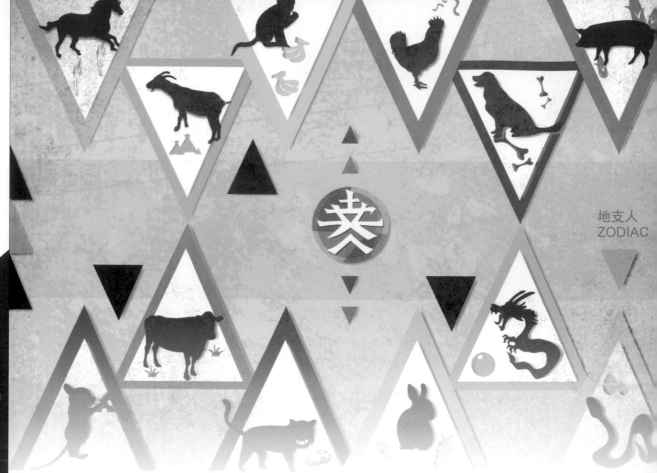

INGENUITY
Department of Visual Design
National Kaohsiung Normal University

地支人
ZODIAC

地支人
ZODIAC
從新故事中獲得警惕
Obtained vigilance from new story

中華文化發展出許多成語，新一代
年輕人對成語的認識卻日趨銳減，
因此我們以十二生肖成語做反諷發
想，透過圖像表現成語，利用人的肢
體與動物頭像做結合，呈現人類的
各種負面行為以警惕世人，企圖引起
年輕人的關注。

Many four-word idioms are developed in Chinese culture but young people of the new generation show a rapid reduction in knowledge of these idioms. From numerous idioms, we choose those related to twelve Chinese horoscope animals and with negative meanings. Using pictures to express idioms can draw more young people's attention. In addition, various human negative behaviors are presented through a combination of human limb with animal head as reminders to the general public.

蔡佩儒　Pei-Ju Tsai
judy80519@yahoo.com.tw

張宴宴　Yen-Yen Chang
dog911116@yahoo.com.tw

陳立芸　Li-Yun Chen
vivian2883@yahoo.com.tw

對於這個專題，最初的靈感動機是從何而來？

最初構想是想做有關動物的主題，每次討論之後不斷的修改，最後決定用十二生肖作為專題主軸，將典故改編，讓重新詮釋的故事更貼近大眾生活，也能達到學習成語的效果。

創作時如何選擇軟體與媒材？

主要使用 Adobe Illustrator CS5 來繪出圖案畫面，並製造出剪貼效果。再以 Adobe Photoshop CS5 來將拍好的素材去背，以及特效選單合成圖面，來完成最終的理想畫面。

進行製作時遇到最大的困難？

因為將成語故事重新詮釋，所以在構想故事內容及畫面是過程中最大的困難點，故事要能夠吸引人，畫面也要活潑有趣，製作過程中是花了最多時間來構思。

在進行此專題時，需先涉獵那些相關知識？

收集許多有典故的成語，還要是有關生肖的成語，並了解成語的涵義才能做出具有啟發大眾的故事內容。

你們認為此專題最大的魅力是什麼？

無俚頭的故事內容與模擬故事角色的人物姿態，並結合十二生肖的有趣畫面，色彩繽紛和帶有負面意思的成語有著強烈的對比。

插畫設計 ＋ Illustration Design

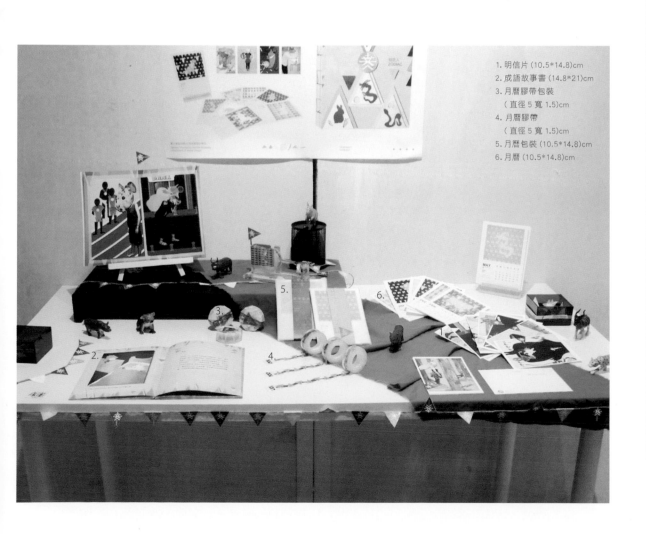

1. 明信片 (10.5*14.8)cm
2. 成語故事書 (14.8*21)cm
3. 月曆膠帶包裝
 （直徑 5 寬 1.5)cm
4. 月曆膠帶
 （直徑 5 寬 1.5)cm
5. 月曆包裝 (10.5*14.8)cm
6. 月曆 (10.5*14.8)cm

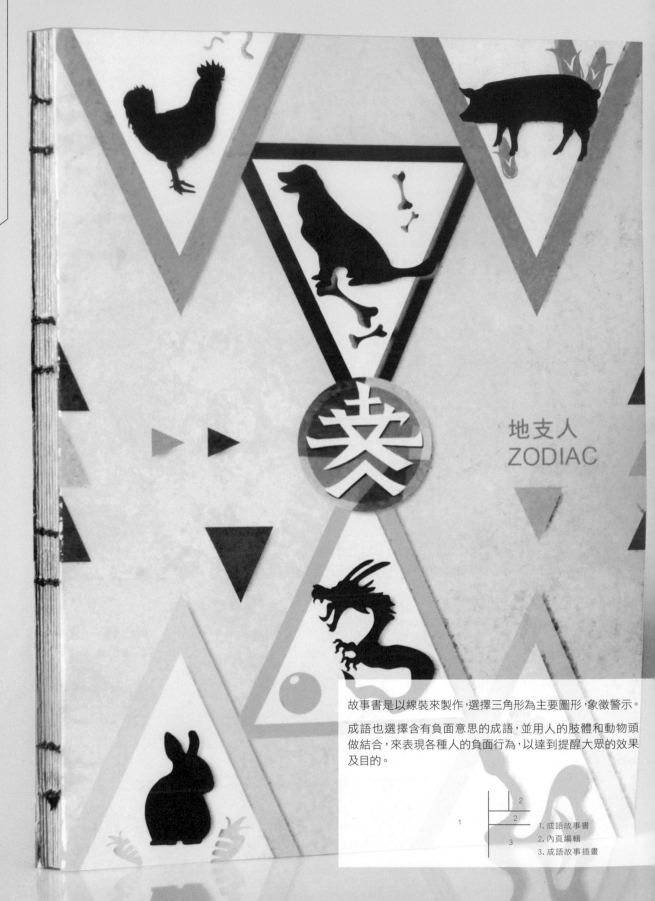

地支人
ZODIAC

故事書是以線裝來製作,選擇三角形為主要圖形,象徵警示。

成語也選擇含有負面意思的成語,並用人的肢體和動物頭做結合,來表現各種人的負面行為,以達到提醒大眾的效果及目的。

1. 成語故事書
2. 內頁編輯
3. 成語故事插畫

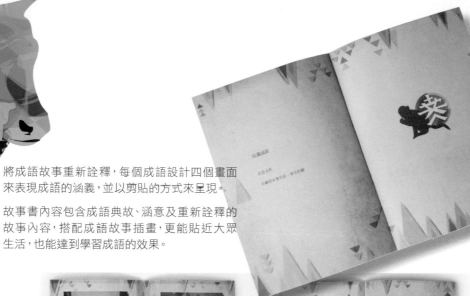

將成語故事重新詮釋，每個成語設計四個畫面
來表現成語的涵義，並以剪貼的方式來呈現。

故事書內容包含成語典故、涵意及重新詮釋的
故事內容，搭配成語故事插畫，更能貼近大眾
生活，也能達到學習成語的效果。

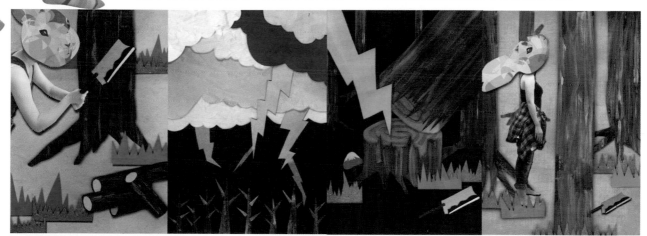

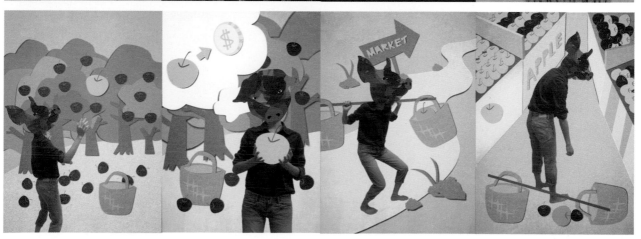

INGENUITY
Department of Visual Design
National Kaohsiung Normal University

貳零壹參

———— 地支人

Zodiac
2013

周邊商品包含月曆、明信片及月曆膠帶。

將十二生肖與象徵警示的三角形做結合,設計出 12 種不同的畫面,將其應用在月曆上面。

搭配每年的生肖製作成限定版膠帶,可廣泛運用在任何黏貼用途上。

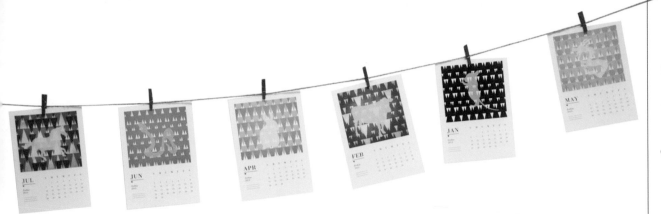

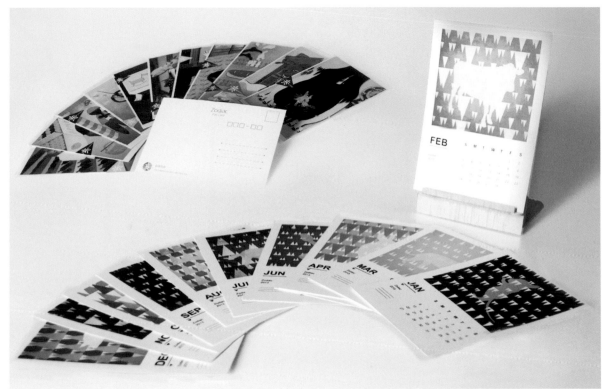

1.周邊包裝
2.月曆使用情境
3.明信片
4.月曆
5.月曆膠帶使用情境

INGENUITY
Department of Visual Design
National Kaohsiung Normal University

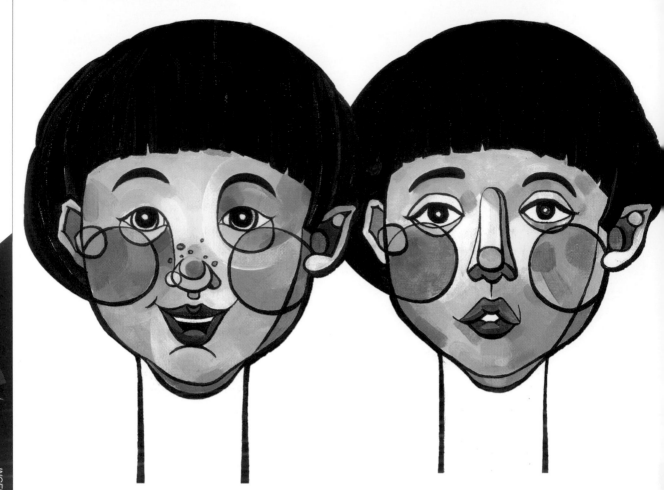

你是特別的
THE SPECIAL ONE

不要追求完美，因為你永遠達不了他
Have no chase of perfection, you'll never reach it

陳盈均　Ying-Chun Chen
reck1116@hotmail.com

張齡　Ling Chang
ling159@livemail.tw

現今我們活在一個由混亂形成的彩虹之中，所以盲目了，藉由圖像文字來傳達：自己是特別的。而追求美好的人 - 最後導致撞臉的結果；為了追求更好我們毀損了原已夠好的。互動性繪本，閱讀過程中增添樂趣，並了解到「最好的，不一定是最合適的；最合適的，才是真正最好的。」

People live in a world of chaos: blindly pursuing "the better" makes us lose "the good". Our interactive picture book adds enjoyment to reading and helps people realize that "the best is not necessarily the most suitable and the suitable is the best".

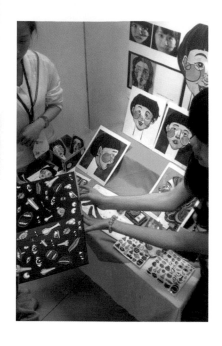

對於這個專題，最初的靈感動機是從何而來？

拜科技所賜，醜小鴨變天鵝已不在是不能實現的夢想，電視、廣告、網路，整形的議題已完完全全融入在我們生活中，對於這個現象現代的人是怎麼看待？使我們產生了好奇心。

創作時如何選擇軟體與媒材？

我們以風格強烈的方式在畫布板上塗鴉，描繪臉部的線條表現整形手術前所要開刀的記號，選用壓克力變化性較高的媒材做畫。完成的手稿經由掃描後保留原有的手繪質感利用 Adobe Photoshop CS5 配合 Adobe Illustrator CS5 修圖後製而成，排版的內頁則由 Adobe InDesign CS5 完成。

進行製作時遇到最大的困難？

在手稿畫完之後掃描及印製出來的色差，讓我們十分困擾，但色差較難避免，讓我們很無奈。因為是互動性繪本，在裝訂上裡面的透明片和貼紙部分讓我們失敗了好多次，還好在無數失敗中記起經驗最後完成繪本。

簡單闡述你們創作過程中的收穫與心得？

兩人合作時的默契、辛苦，共同完成作品時，好有成就感好開心！

你們認為此專題最大的魅力是什麼？

我們把整形這個極有爭議的議題和繪本結合，以輕鬆的方式看待，簡單的故事、互動的樂趣、鮮明的畫風，讓大人小孩都適合閱讀。

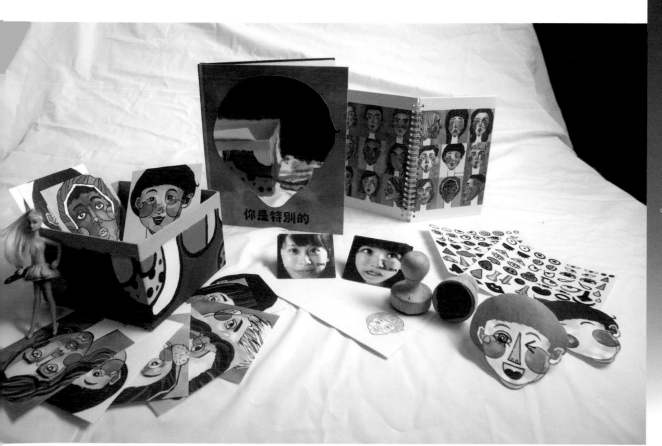

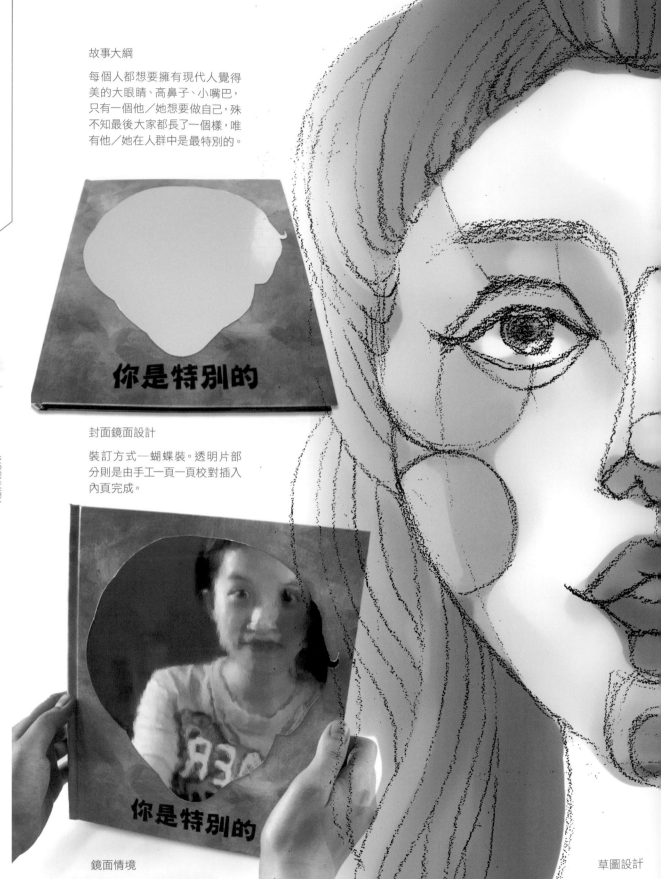

INGENUITY
Department of Visual Design
National Kaohsiung Normal University

故事大綱

每個人都想要擁有現代人覺得
美的大眼睛、高鼻子、小嘴巴,
只有一個他／她想要做自己,殊
不知最後大家都長了一個樣,唯
有他／她在人群中是最特別的。

你是特別的

封面鏡面設計

裝訂方式—蝴蝶裝。透明片部
分則是由手工一頁一頁校對插入
內頁完成。

你是特別的

鏡面情境

草圖設計

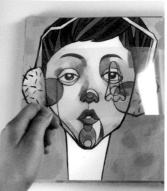

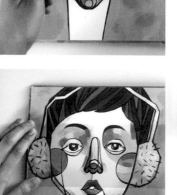

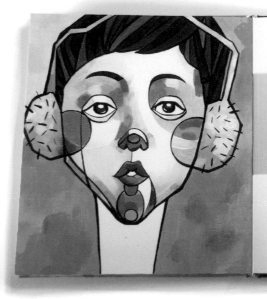

找想擁有小山般的高鼻子

內頁人物─1（鼻子）

原是塌扁的小鼻子，經由簡單的透明片翻頁之後，瞬間神奇的變成鼻梁高挺的鼻子。
暗指現代人不滿意自己臉上的五官，而追求現代人所認為的美麗五官。

找是 ＿＿＿
在眾人的眼光與輿論壓力下，希望找成為什麼樣子…

內頁貼紙互動部分，可以填上
自己或他人的姓名是一種心靈
層面的互動，另一方面我們則
是站在眾人的立場，可以隨心
所欲貼上貼紙，希望他／她能
長成我們所希望的樣子。

三折頁部分，利用折頁翻開讓主角的前後
對比更加明顯，使讀者沒有一開始就破梗
的感覺。

為了追求更好，我們跟攫了原已鈞好的。
Striving to better, oft we mar what's well.

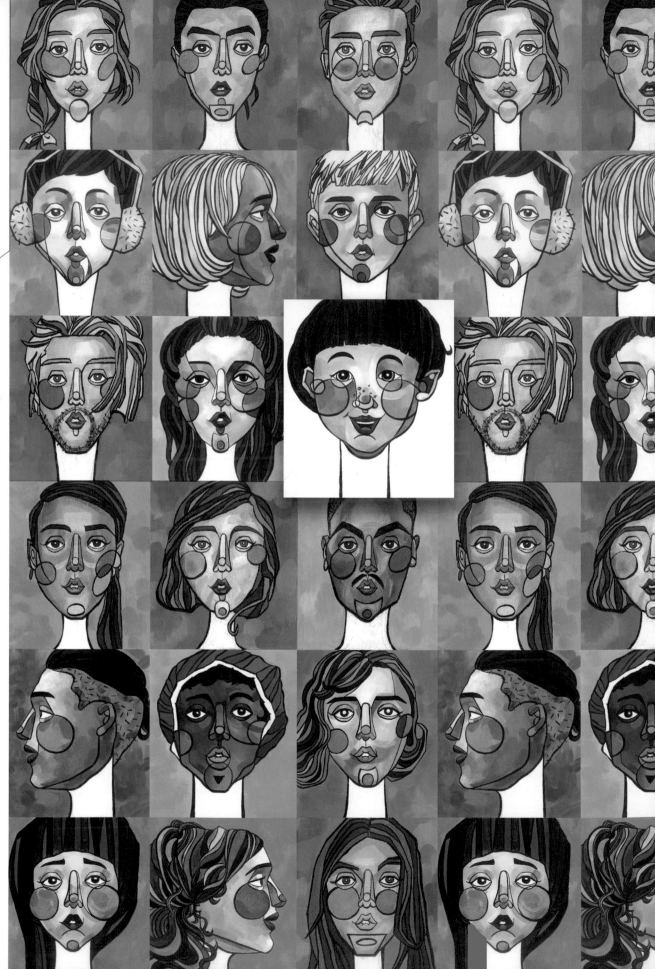

INGENUITY
Department of Visual Design
National Kaohsiung Normal University

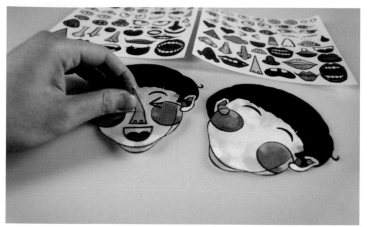

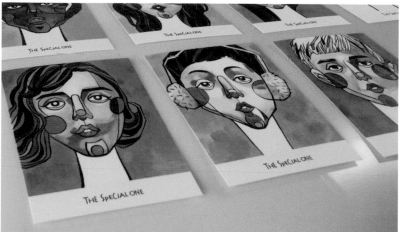

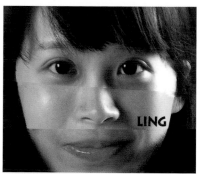
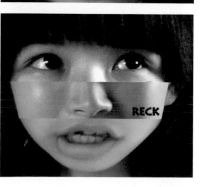

	2	3
1	4	5
	6	

1. 卷軸海報
2. 貼紙 (8x8cm)
3. 印章 (4.5cm)
4. 明信片 (10x14)
5. 筆記本 (20x15)
6. 名片 (7x6cm)

名片設計

由我們兩個組員的眼
睛、鼻子、嘴巴做為結
合所完成的名片。

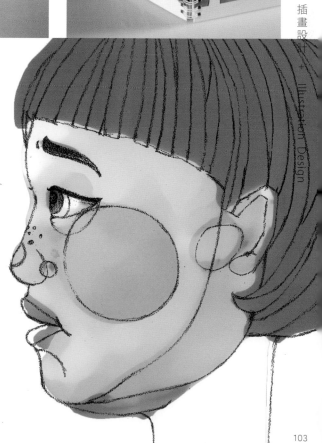

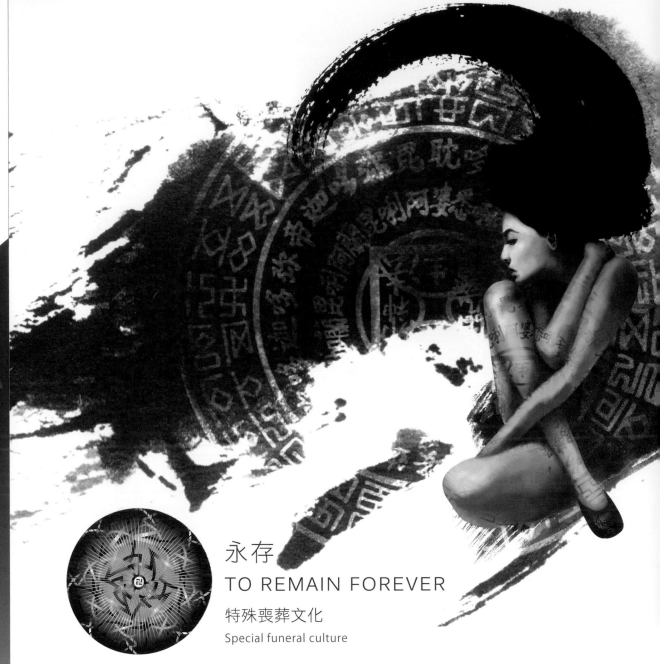

INGENUITY
Department of Visual Design
National Kaohsiung Normal University

永存
TO REMAIN FOREVER

特殊喪葬文化

Special funeral culture

耿毓涵　Yu-Han Keng
taroart74@gmail.com

魏于珊　Yu-Shang Wei
gagafrog@livemail.tw

一般人對於死亡都抱持著戒慎恐懼的心態，而我們將迷思打破，讓台灣的特殊喪葬文化能讓大眾了解與接受。

People generally have a great fear for death. We break this old notion to make people understand and accept funeral culture in Taiwan.

對於這個專題,最初的靈感動機是從何而來?

相信大家都曾有過親人逝去以及參加喪禮的經歷,但台灣的喪禮文化大多是嚴肅的,甚至是忌諱去談論的,所以我們希望藉由手繪的方式,輔以解說由來,讓大家能以更輕鬆、坦然的態度去了解。

創作時如何選擇軟體與媒材?

我們以手繪素描及水墨暈染為媒材,再用 Adobe photoshop CS6 進行素材去背以及利用圖層與特效選單合成圖面,當中也會用 Adobe Illustrator CS6 為主要輔助,LOGO 與主視覺架構設計就是以這軟體完稿,還有 Adobe Indesign CS6 在編排書籍時絕不能少了它。

進行製作時遇到最大的困難?

台灣喪禮文化有非常多的禁忌,我們曾到喪禮當中收集資料及找尋靈感,但對於哀戚的家屬而言,通常會是種打擾。

在進行此專題時,需先涉獵那些相關知識?

我們除了參閱相關書籍研究,也親自去訪問那些喪禮工作者,例如吳枝福司儀團隊,從他們的喪禮經驗中了解更多相關知識。

簡單闡述你們創作過程中的收穫與心得?

收集資料以及實地去訪談了解後,喪禮文化其實不可怕,很多習俗與禁忌也都是人們對神秘的、不潔的、危險的事物而形成的某種禁制,其實都是生命的一個必經過程,我們何不敞開心胸去面對。

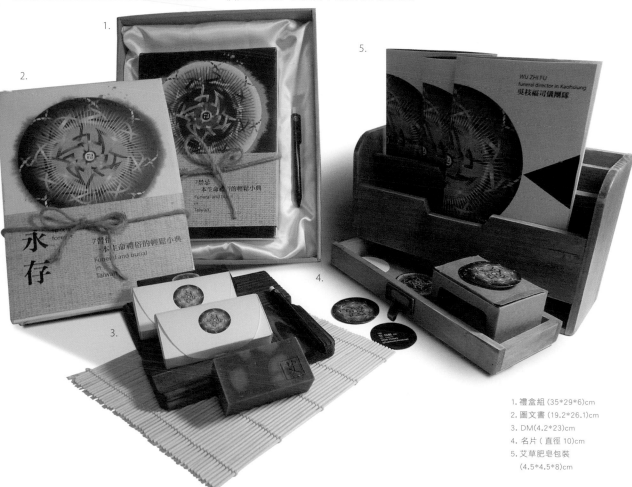

1. 禮盒組 (35*29*6)cm
2. 圖文書 (19.2*26.1)cm
3. DM(4.2*23)cm
4. 名片(直徑 10)cm
5. 艾草肥皂包裝
 (4.5*4.5*8)cm

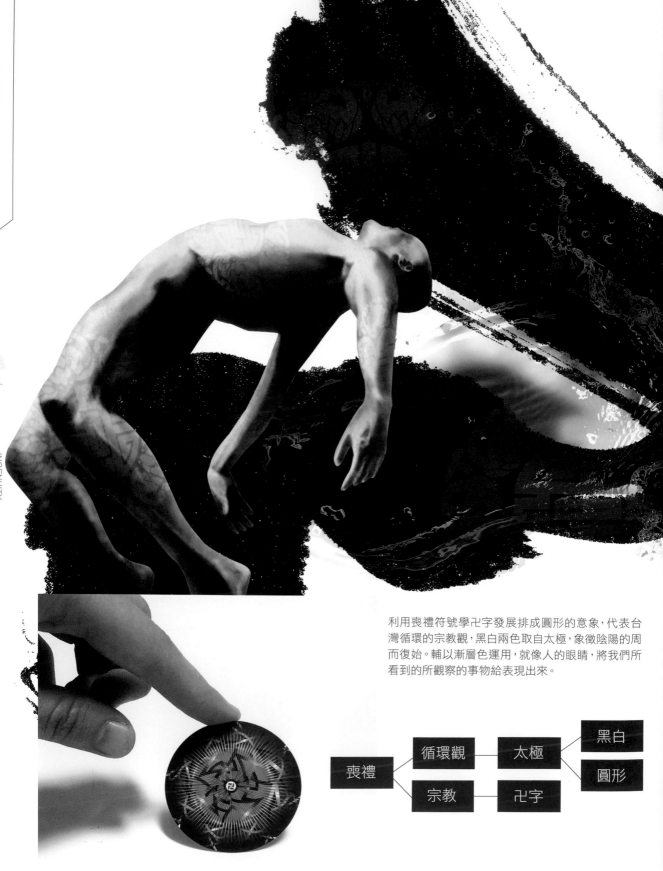

INGENUITY
Department of Visual Design
National Kaohsiung Normal University

利用喪禮符號學卍字發展排成圓形的意象，代表台灣循環的宗教觀，黑白兩色取自太極，象徵陰陽的周而復始。輔以漸層色運用，就像人的眼睛，將我們所看到的所觀察的事物給表現出來。

喪禮 — 循環觀 — 太極 — 黑白

喪禮 — 宗教 — 卍字 — 圓形

太極 — 圓形

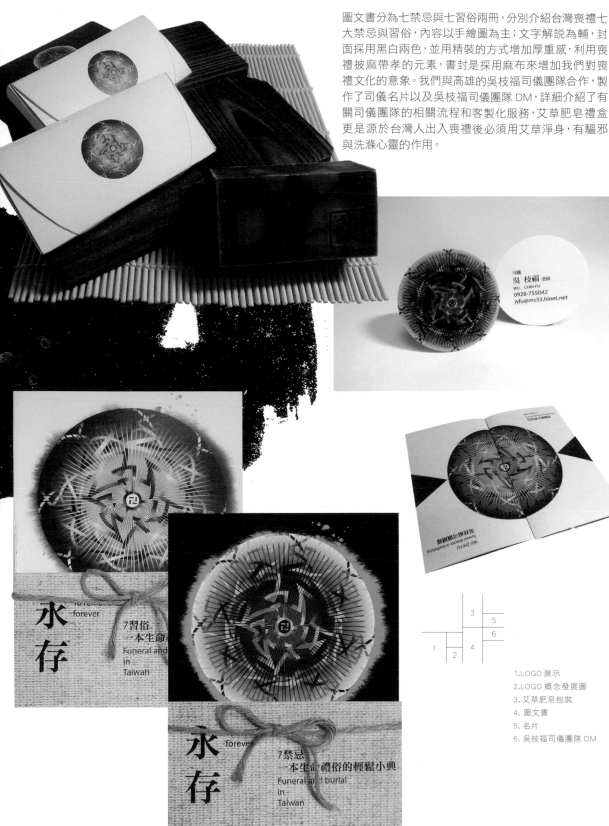

圖文書分為七禁忌與七習俗兩冊,分別介紹台灣喪禮七大禁忌與習俗,內容以手繪圖為主;文字解說為輔,封面採用黑白兩色,並用精裝的方式增加厚重感,利用喪禮披麻帶孝的元素,書封是採用麻布來增加我們對喪禮文化的意象。我們與高雄的吳枝福司儀團隊合作,製作了司儀名片以及吳枝福司儀團隊 DM,詳細介紹了有關司儀團隊的相關流程和客製化服務,艾草肥皂禮盒更是源於台灣人出入喪禮後必須用艾草淨身,有驅邪與洗滌心靈的作用。

1.LOGO 展示
2.LOGO 概念發展圖
3.艾草肥皂包裝
4.圖文書
5.名片
6.吳枝福司儀團隊 DM

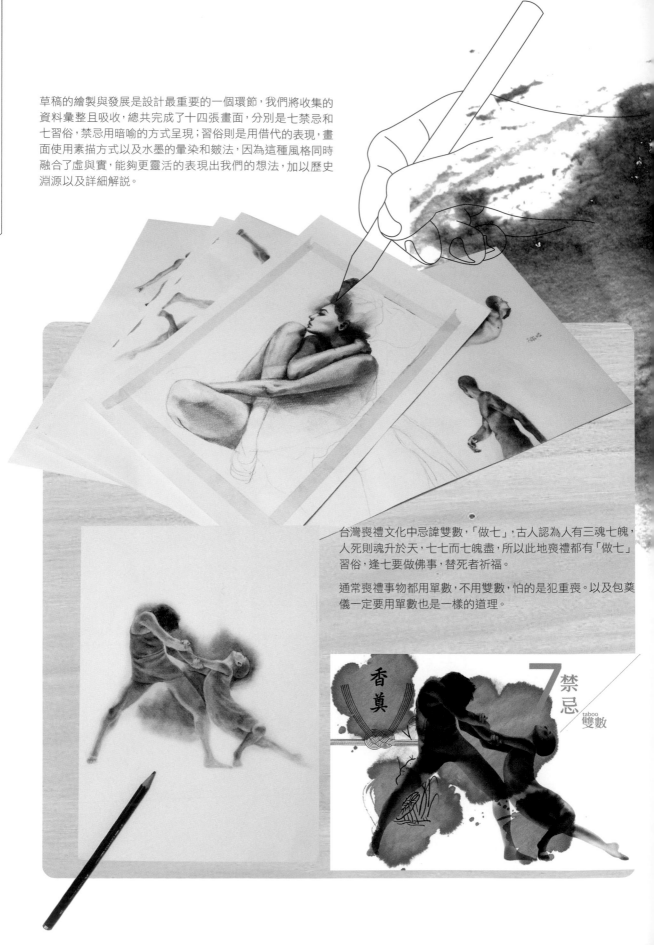

草稿的繪製與發展是設計最重要的一個環節,我們將收集的資料彙整且吸收,總共完成了十四張畫面,分別是七禁忌和七習俗,禁忌用暗喻的方式呈現;習俗則是用借代的表現,畫面使用素描方式以及水墨的暈染和皴法,因為這種風格同時融合了虛與實,能夠更靈活的表現出我們的想法,加以歷史淵源以及詳細解說。

台灣喪禮文化中忌諱雙數,「做七」,古人認為人有三魂七魄,人死則魂升於天,七七而七魄盡,所以此地喪禮都有「做七」習俗,逢七要做佛事,替死者祈福。

通常喪禮事物都用單數,不用雙數,怕的是犯重喪。以及包奠儀一定要用單數也是一樣的道理。

香奠

7禁忌
taboo
雙數

希望能讓觀書者用一種輕鬆的心態來閱讀，並且從中學習到
台灣特殊的喪禮文化，使台灣喪葬文化更廣為人知。

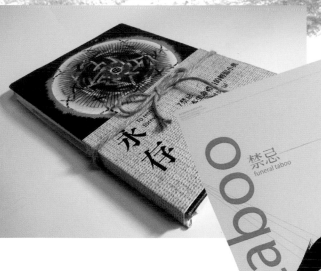

INGENUITY
Department of Visual Design
National Kaohsiung Normal University

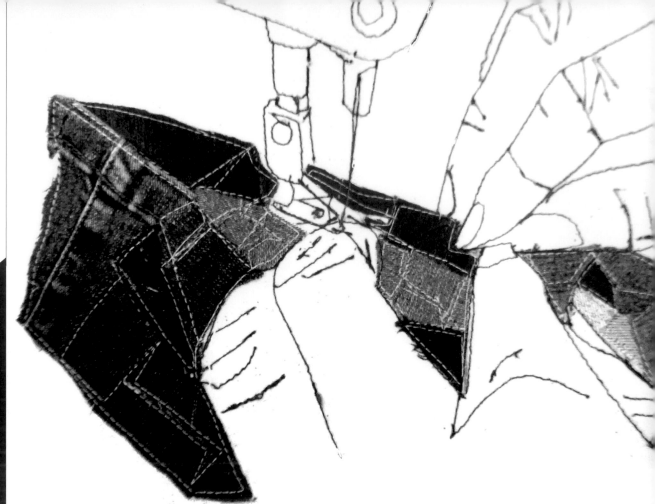

改過製新
MEND TO RENEW

生活的小變化
Small changes in the life

方藝臻　Yi-Chen Fang
noodles820@gmail.com

全書以布的材料去製作，不用任何印刷。主要的圖像都以縫紉技巧去做視覺設計，文字的部分將以絹印的方式呈現，而內容是說明改製褲子與洋裝的過程介紹。

The whole book is made by cloth. Regarding main image, sewing lines are utilized for visual design. Words presented by serigraphy explain the process of altering trousers and western-style clothes.

對於這個專題,最初的靈感動機是從何而來?

本身媽媽是一位三十年的專業裁縫師,藉此機會以她的專業知識與技巧轉借到平面設計的運用上。

創作時如何選擇軟體與媒材?

大多數的媒材都使用家裡多樣材質的碎布拼製而成,再以縫紉機車製各種相關的圖樣,而周邊商品沿用主體書本的元素加以後製而成。

在進行此專題時,需先涉獵那些相關知識?

先跟媽媽討論有多少縫紉技巧可運用在書本的製作上,以及製衣最初步驟──打版的相關知識。

簡單闡述你創作過程中的收穫與心得?

了解許多裁縫的基本課程,以及絹印的製作過程,以及跟媽媽的合作學到很多知識。

你們認為此專題最大的魅力是什麼?

以平面的視覺利用布料材質以及車線、縫紉、絹印綜合媒材,製作成一本可當工具書的書籍,借用媒材的不同,也可以讓觀者了解不同材質的運用也可以製造不同的視覺效果。

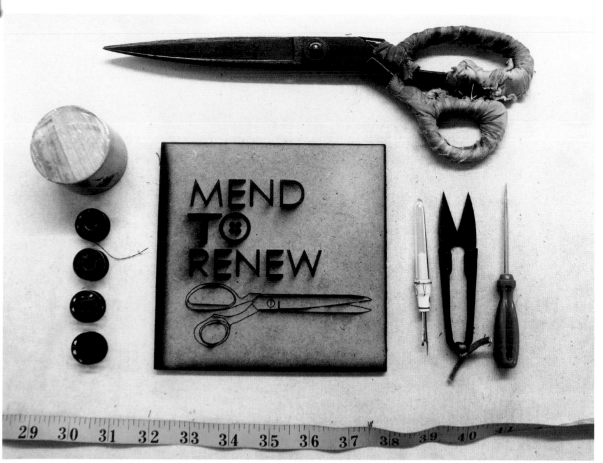

INGENUITY
Department of Visual Design
National Kaohsiung Normal University

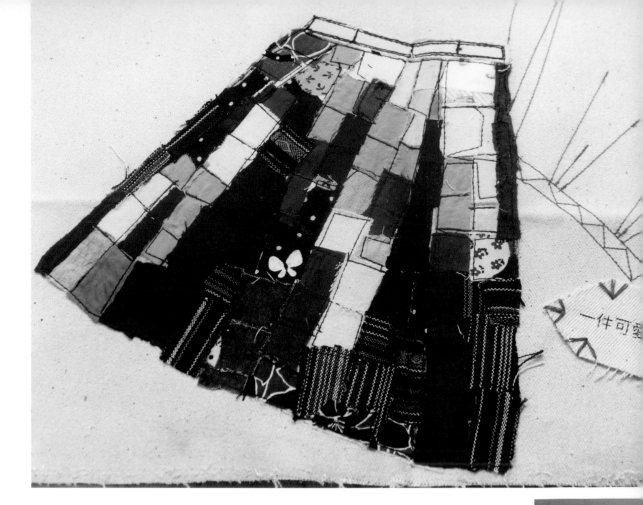

1	2	4
	3	5
6	7	
	8	

1. 小短裙內頁　　5. 書籍頁邊
2. 牛仔褲局部內頁　6. 明信片 (10x15)cm
3. 線圈　　　　　7. 名片 (7.3x6.5)cm
4. 書籍內文　　　8. 展場

方藝臻
037-721806

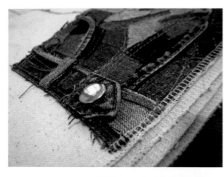

一件舊型的牛仔長褲來改造
↓
依個人所需的長度、身型加以修改
↓
收完褲管的邊，就完成屬於自己的牛仔短褲
↓
一件 80 年代的連身洋裝
↓
可改製成小短裙、上半身背心
↓
小短裙可搭配個人風格的上衣，
背心可增添搭配上的點綴

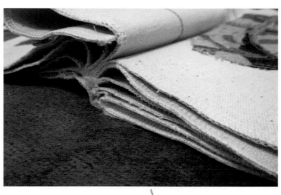

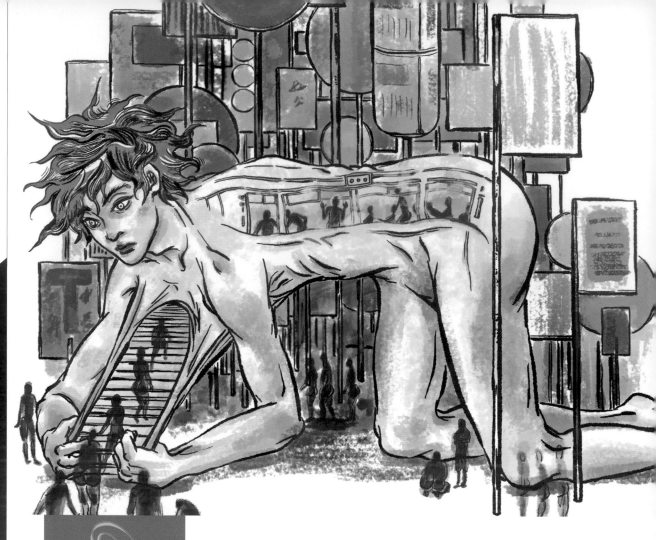

無愛公車
LOVELESS BUSES

何承昱　Cheng-Yu Ho

lnsyaka@livemail.tw

「公車」兩字不僅代表著大眾運輸交通工具，同時也被借代為沒有固定性伴侶而遭人非議的玩笑詞。「無愛公車」便是以圖文書的形式來介紹有關性成癮和約砲的一個故事。

The word "Buses" means more than just public transportation, it's also used as a metaphor to tease people who have random sex partners. "Loveless buses" is a story that introduces sexual addiction and casual sex culture in graphic forms.

對於這個專題，最初的靈感動機是從何而來？

是從現實生活取材，並以一種介紹給大家的心態在創作。

創作時如何選擇軟體與媒材？

一開始是想先用手繪畫出精稿，再用電繪補強；但實作時自己總會在手繪的過程花太多時間，因此後來就改成全電繪。

進行製作時遇到最大的困難？

背景總是不知道要畫什麼，角色的長相也經常畫得不一樣。

在進行此專題時，需先涉獵那些相關知識？

需要知道肌肉鬆弛劑（俗稱 Rush）的效用和後遺症。

簡單闡述你創作過程中的收穫與心得？

收穫是對趕時間的畫法越來越上手了，希望以後可以不要再因為畫得太細而拖延到工作時間。

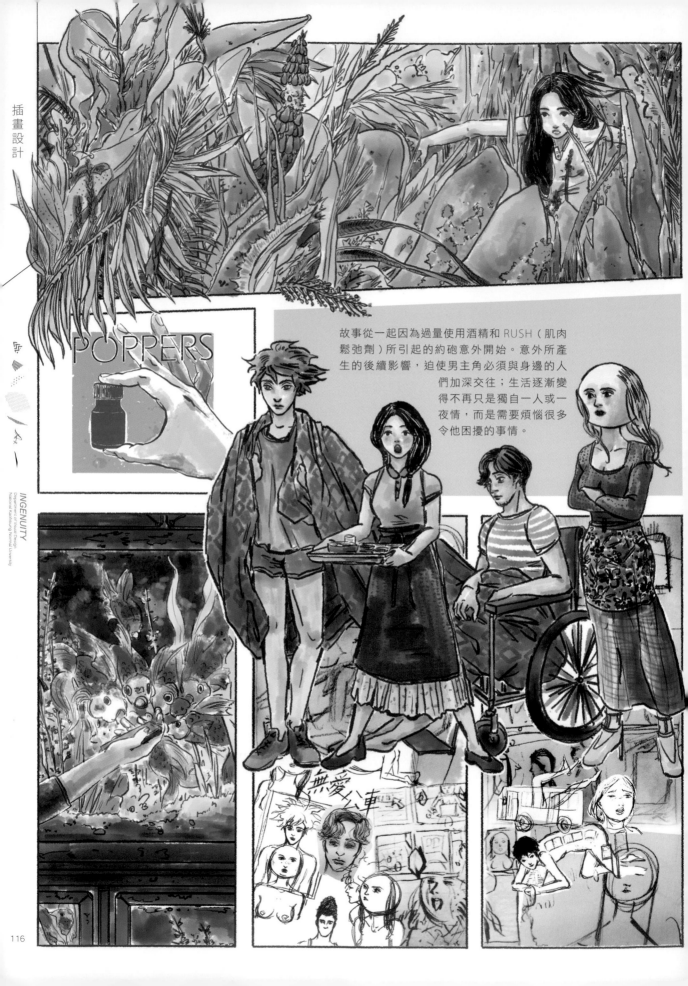

INGENUITY
Department of Visual Design
National Kaohsiung Normal University

POPPERS

故事從一起因為過量使用酒精和 RUSH（肌肉鬆弛劑）所引起的約砲意外開始。意外所產生的後續影響，迫使男主角必須與身邊的人們加深交往；生活逐漸變得不再只是獨自一人或一夜情，而是需要煩惱很多令他困擾的事情。

無愛公車

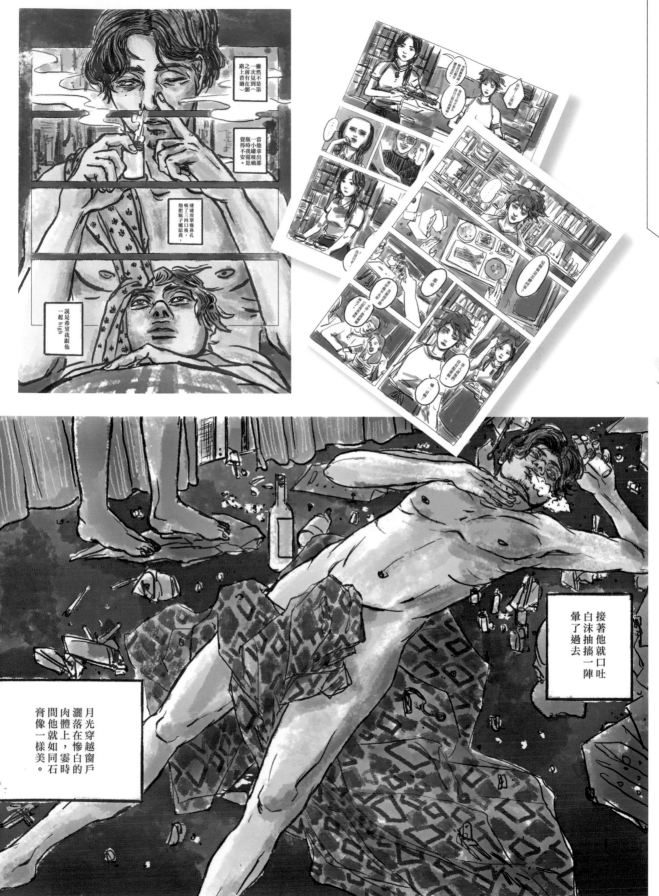

PACKAGING DESIGN 包裝設計

INGENUITY The 4th Graduation Book Department of Visual Design National Kaohsiung Normal University

INGENUITY
Department of Visual Design
National Kaohsiung Normal University

輪語
Analects of Confucius

移動文具
Stationary Vendor

手中的筆是用來寫下對的字句，橡皮擦是清除錯誤的關鍵，尺是衡量長寬的標準。藉由孔子在論語所說的話，輪語文具賦予學子正確的學習態度，讓「鼓勵」不再抽象，而是貼近左右般的確實。

Pen in the hand is used to write down appropriate phrases, eraser is the key for eliminating mistakes, and ruler is the standard for measuring length and width. By virtue of Confucius' sayings recorded in "the Analects", the stationery endows students with right attitude to learning. It specifies "encouragement" rather than being abstract.

蔡育璇　Yu-Hsuan Tsai
grace37372000@yahoo.com.tw

李俐蓁　Li-Chen Lee
stupid0212@gmail.com

對於這個專題，最初的靈感動機是從何而來？

是以「學生」為出發點。再聯想到眾人的精神導師――至聖先師‧孔子。我們希望能替求學中的莘莘學子，做一套擁有儒家思想加持過的文具商品。

進行製作時遇到最大的困難？

我們希望能用最大的力量完成這個題目，只是我們所擁有的資源不足，包括文具的訂購以及和廠商接洽等…都得付出無比的時間和金錢，成品無法像大公司開模過的精緻商品，但裏頭包含了我們的心意。

在進行此專題時，需先涉獵那些相關知識？

要先以「學生」做心志圖起點，再逐步推敲到「孔子」是我們專題概念的關鍵點，所以就重拾書本了解孔子的思想。

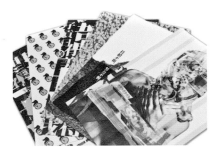

簡單闡述你們創作過程中的收穫與心得？

我們從零開始，到最後呈現出這套「輪語」文具，在創作過程中，我們得到很多專業人士的幫助和提點，讓我們感動之餘，也能學到更多專業知識。

你們認為此專題最大的魅力是什麼？

我們使用後現代的手法，重新詮釋儒家經典的「論語」，替孔子所說的每句話，染上繽紛的普普色調，再用論語經典篇章包裹住每套文具。我們認為能讓「文化」長伴左右是最大的魅力。

1. 輪語品牌形象書 (30*23)cm
2. 名片 (9.3*5.3)cm
3. 資料夾 (22*31)cm
4. 竹筒文具組 (18.5*4)cm
5. 六色鉛筆 (1*17)cm
6. 文公筆盒組 (20.7*4.2cm)cm
7. 自動筆 (18*1)cm
8. 酷卡組 (14*10)cm
9. 五色橡皮擦 (1.5*6)cm

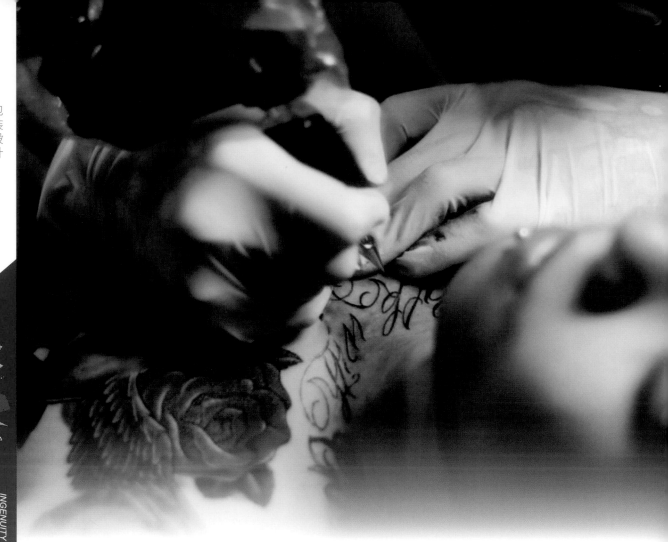

INGENUITY
Department of Visual Design
National Kaohsiung Normal University

INGENUITY
Department of Visual Design
National Kaohsiung Normal University

力元刺青工作室
LiYuan Tattoo Art Studio

刺青的意義與背後的故事
The meaning of tattoo & the story behind

李亭頤　Ting-Yi Li
sichan382@gmail.com

徐敬婷　Jing-Ting Hsu
a224277@gmail.com

刺青，是一種紀念生命的藝術；透過為力元刺青工作室做形象包裝，希望能讓對於刺青有誤解的民眾，對於刺青有另一種不同的想法。

Tattoo is an art form that commemorates life. Image design for Tatwoo Art Studio hopes to help people who originally misunderstand tattoo to see this art form from a different point of view.

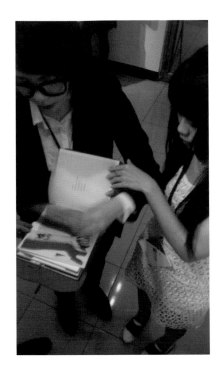

創作時如何選擇軟體與媒材？

剪輯影片使用 Sony Vegas Pro10，書籍編排及圖片處理使用 Adobe 系列軟體。選擇用與皮膚有關聯性的皮革當書的封面。

進行製作時遇到最大的困難？

最大的困難是拍攝刺青的客人必須要等待，無法掌控時間，而且拍攝回去不是自己想要的感覺也無法再重新拍攝。

尤其是製作互動書必須完全手工，在製作方面必須相當小心，一再的重作只為了達到最完美的呈現。

在進行此專題時，需先涉獵那些相關知識？

錄影剪輯的相關知識，取鏡的方式等等。採訪的技巧與引導受訪人，讓他們能夠講出心中的故事，以及書籍的編排與製作。

簡單闡述你們創作過程中的收穫與心得？

在拍攝工作室的客人刺青時，覺得有種見證了他人生命中一個重要里程碑的感覺，製作手工書的同時，也體會到製作一本書需要花多大的心力去完成。

你們認為此專題最大的魅力是什麼？

最大的魅力是能夠知道許多人的人生故事，從中了解到其實每個刺青的想法都很純粹，每個圖案都有自己的快樂與哀傷。

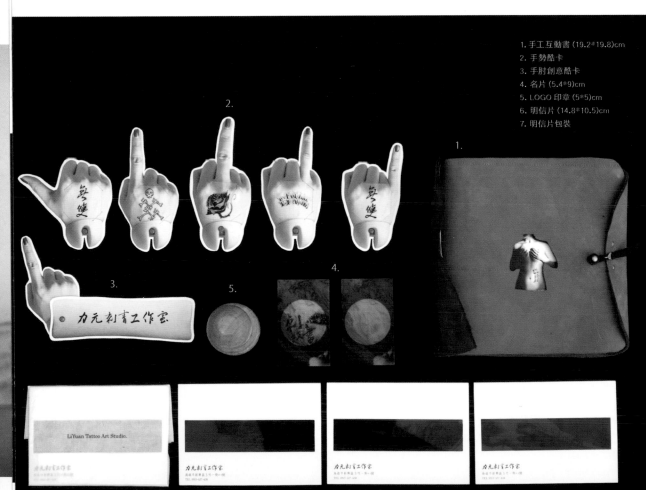

1. 手工互動書 (19.2*19.8)cm
2. 手勢酷卡
3. 手肘創意酷卡
4. 名片 (5.4*9)cm
5. LOGO 印章 (5*5)cm
6. 明信片 (14.8*10.5)cm
7. 明信片包裝

INGENUITY
Department of Visual Design
National Kaohsiung Normal University

National Kaohsiung Normal University

堅果
JUNGLE

擁有 JUNGLE，
等於同時擁有聰明與健康

Owning JUNGLE equals own-
ing wisdom and health

JUNGLE 是一款以親子同樂為訴求
並富有教育意義的堅果包裝，我們
藉由包裝的展開結合大富翁地圖，
並且在遊戲中加入堅果小知識，讓
孩子們可以輕鬆的邊玩邊吃邊學
習。

JUNGLE is a packaging of nut that
seeks for parents-children joy with
educational significance. Unfold-
ing the packaging, a "Monopoly"
map is shown; moreover, nut
knowledge is integrated into the
game so children can play games,
eat and learn at the same time.
Owning JUNGLE equals owning
wisdom and health.

王臆綺　Yi-Chi Wang
yatogether@yahoo.com.tw

吳佩蓉　Pei-Rong Wu
a.800828@hotmail.com

陳玟均　Wen-Jun Chen
k22814@hotmail.com

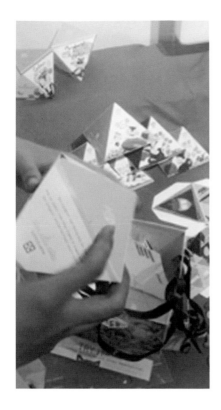

對於這個專題，最初的靈感動機是從何而來？

一開始我們三個人從食衣住行去做延伸，然後選出我們最喜歡的「食」去做發想。剛好聊到現在十分提倡的健康小點心─堅果，又因市面上堅果皆是純食用無其他附加功能進而有了結合大富翁遊戲的初步想法，便確立了主題。

進行製作時遇到最大的困難？

工作上的分配。因為我們的包裝結合大富翁需要大量的各國地標插畫，剛開始是由兩個人一起畫，但最後為了加快執行速度也為了統一風格，決定全部由同一個人來負責這一切，而另外兩個人從事其他方面的工作。

在進行此專題時，需先涉獵那些相關知識？

由於我們的堅果大富翁遊戲主要的目的是希望小朋友從遊戲中獲得堅果健康小常識以及了解各堅果的主要產地。所以我們需要先了解堅果相關的健康知識及調查其產國等。

簡單闡述你們創作過程中的收穫與心得？

經過了將近一整年的合作並共同完成屬於我們的畢製專題，有開心的也有失敗重來的過程，時間上的安排是阻力亦是助力。不管過程如何辛苦，最後的那一刻看著成品出來是漂亮的就是我們最大的收穫了。

你們認為此專題最大的魅力是什麼？

四年學成的呈現，在這一刻讓大家看到我們的成長，便是整個專題最大的魅力所在了。

1. 提袋 (13*13*13)cm
 開心果 X 夏威夷果包裝 (11*11*11)cm
2. 提袋 (13*13*13)cm
 腰果 X 核桃果包裝 (11*11*11)cm
3. 提袋 (13*13*13) cm
 杏仁 X 榛果包裝 (11*11*11)cm
4. 機會卡片 (6*6*6)cm
5. 小松鼠棋子 (3*3*6)cm
6. 堅果骰子 (2*2*2)cm
7. 小松鼠棋子 (3*3*6)cm
8. 命運卡片 (6*6*6)cm

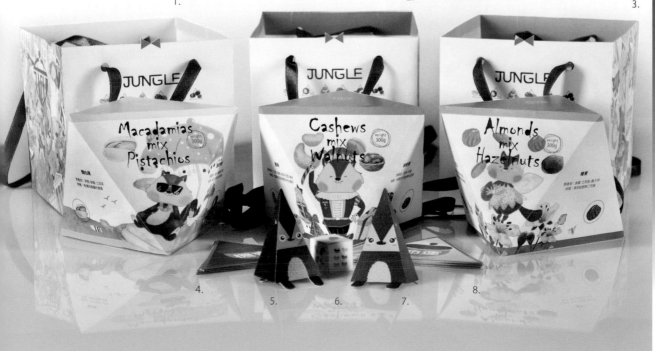

1.　　　　　2.　　　　　3.

4.　　5.　　6.　　7.　　8.

INGENUITY
Department of Visual Design
National Kaohsiung Normal University

紅格
RED GRID
海產系列公仔設計
Series Doll of Seafood

鄭惟心　Wei-Sin Cheng
wxes9050339@gmail.com

李明璟　Ming-Jing Lee
joe131620@hotmail.com

以海洋環境議題為出發點，並以逐漸減少的食用海產為第一組公仔，六隻因汙染造成外表鮮豔的海洋生物，讓大眾可以貼切感受到環境變化

We are motivated by the marine environment issue, and transforming gradually-diminished seafood into our first group of figures. Six marine organisms with pollution-caused bright-colored appearances make people perceive changes in the environment.

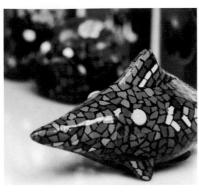

對於這個專題,最初的靈感動機是從何而來?

身處在台灣,對於海產美食的印象較強烈,以此為出發點去了解各海產美食,有個同樣擔心的問題,那就是環境汙染。想像以後餐桌上的海產受到環境汙染後的樣子,用公仔設計的方式結合環境的議題來親近大眾。

進行製作時遇到最大的困難?

在製作上較難入手的地方在於公仔從 3D 檔案做到實體,在過程中要選擇不同製作方向、材質等等,這些都需要進一步去摸索。如果是跟廠商接洽必須要會溝通,自己動手做的話則多嘗試製作,這些方式遇到的問題都值得去克服。

在進行此專題時,需先涉獵那些相關知識?

可以說非常廣泛,不說對海產及一些地方上的深入認識,電腦平面設計軟體還需要模型相關的技巧,另外就是在公仔成形的方式,必須要對翻模、材質的了解才能把公仔做得更好。

簡單闡述你們創作過程中的收穫與心得?

過程真的很重要,但中間所做的一切都是你親身經歷過。有些事物從旁人的眼光看起很簡單,實際去做後才知道像山一樣高深。

你們認為此專題最大的魅力是什麼?

說到公仔設計的魅力,本身外型獨特不說,更重要的是牠們形成的原因、背後所具有的歷史意義及設計者用以上元素表現出來的感覺,除了吸引人眼光外能引起觀賞者沈思並有一些感觸。

1. 公仔商品
2. 公仔包裝盒 (5*6.5*10)cm
3. 提袋 (9*16*18.5)cm
4. 識別吊牌
5. 塗色集 (22*17)cm

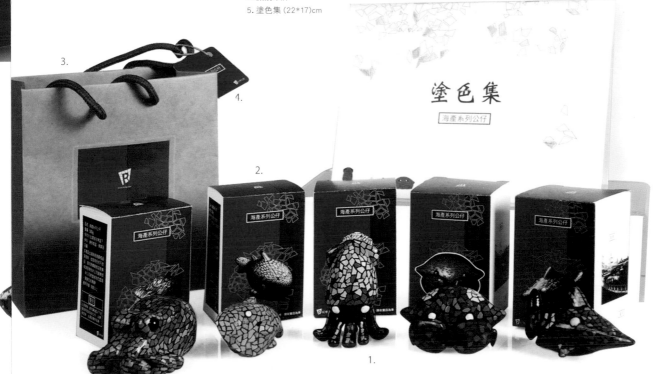

PURE

快樂的泉源來自於單純的渴望

Source of happiness comes from the simple desire

白雅文　Ya-Wen Pai

micky00310@hotmail.com

PURE 香氛公司春季新推出 IRIS 鳶尾花精油商品，為推廣此次新春企劃特別設置專櫃行銷，做出系列相關形象宣傳。IRIS 亦為虹膜之意，整體形象以鳶尾花之目為主視覺設計。

PURE Perfume Company launches IRIS essential oil products in this spring. For promoting this new-spring project, sales counter and a series of image publicities are specifically designed. IRIS also means iris of the eye, so overall image adopts eye of iris as primary design concept.

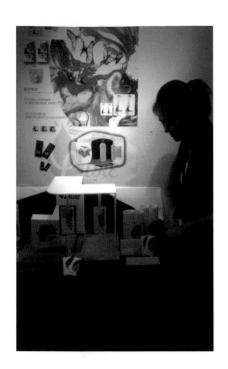

對於這個專題，最初的靈感動機是從何而來？

現代的人工作壓力很大，文明病常常伴隨而來，藉由芳療紓壓的人們也越來越多，希望藉由色彩的運用能帶給人愉悅的心情。

創作時如何選擇軟體與媒材？

採用不透明壓克力顏料想呈現飽和的色彩效果，接著以影像後製成主視覺。

進行製作時遇到最大的困難？

形象規劃是一個公司整體的主軸意象，在執行上要考慮的層面很多，所以提出展售部分做為製作重點。

在進行此專題時，需先涉獵那些相關知識？

蒐集市面上現有的品牌產品效果呈現，以及結合相關媒介和型態展示。

簡單闡述你創作過程中的收穫與心得？

發展視覺意象延伸的途逕能夠學習到專案的流程，並進一步組裝概念。

1. 包裝
 (10*6*19.5)cm
2. 信封
 (15.7*7.5)cm
3. 信紙 (5*5)cm
4. 名片 (4*9)cm
5. 吊牌 (5*9.5)cm

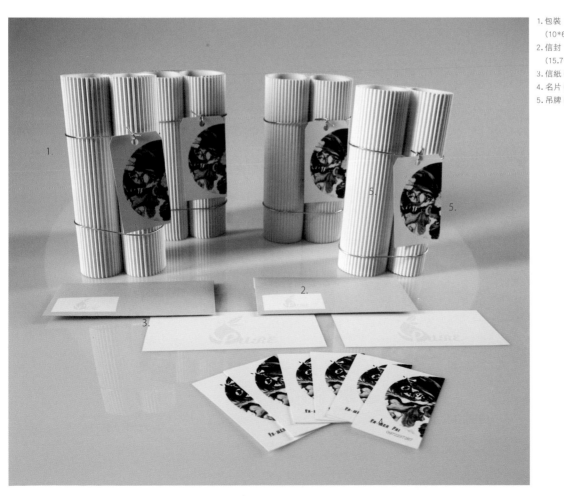

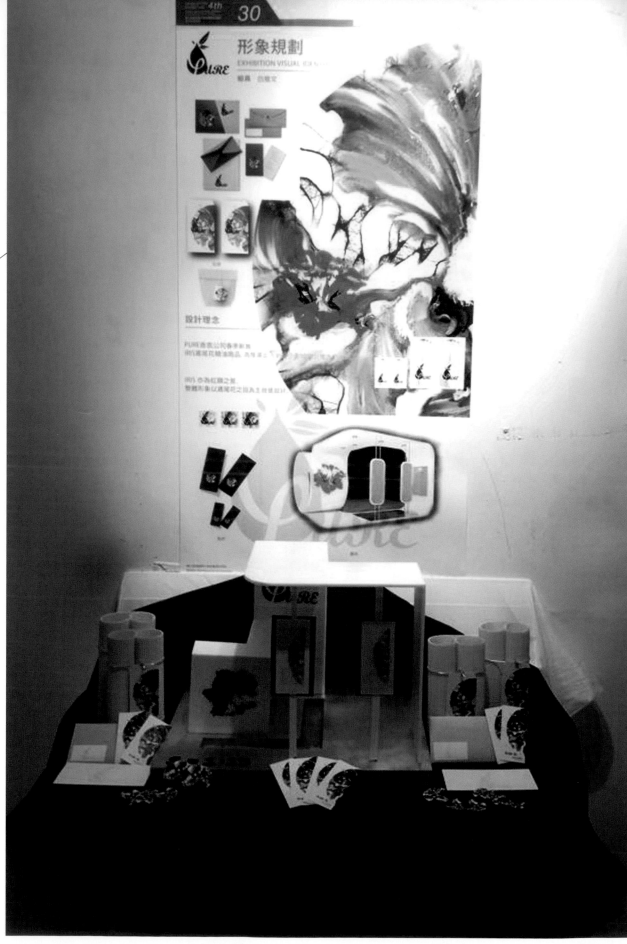

形象規劃
EXHIBITION VISUAL IDENTITY

PURE

設計理念

包裝設計

INGENUITY
Department of Visual Design
National Kaohsiung Normal University

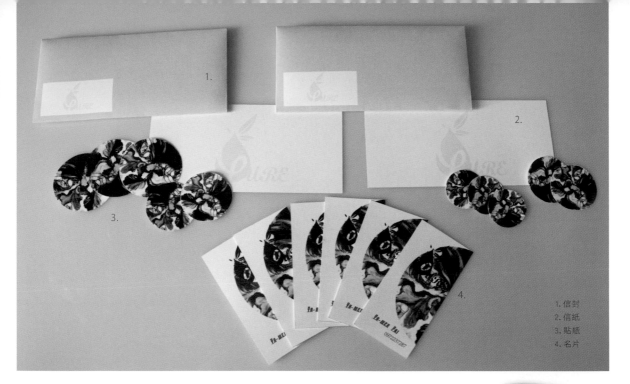

PURE 展場規劃設置簡約風格展售櫃檯，前方設置兩個可旋轉式的展示看板，
可以置入當期銷售的宣傳海報以及文案等廣告。

1.

3.

1.信封
2.信紙
3.貼紙
4.名片

2.

4.

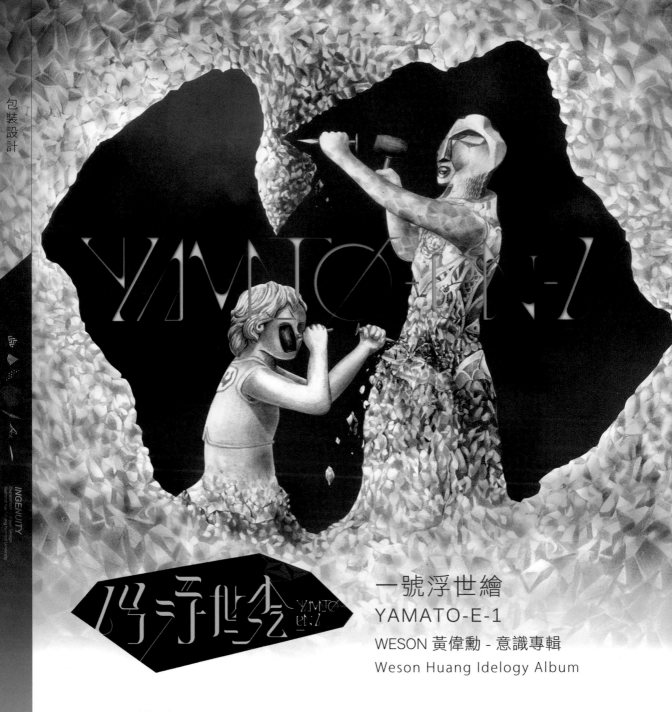

一號浮世繪
YAMATO-E-1
WESON 黃偉勳 - 意識專輯
Weson Huang Idelogy Album

黃偉勳　Wei-Syun Huang
juniorelegal@hotmail.com

一張個人全創作專輯，涉及親情故事、環保、現實亂象、社會批判、性愛…等議題。專輯每一首歌曲則搭配一張插畫，又描繪這現世的種種面相，而這是音樂路上的第一步，象徵夢想會不斷延續，因此誕生了『一號浮世繪』。

A personal album covers issues such as family affection, environmental protection, current confusions, social criticism and sex. Each song of the album is equipped with an illustration to depict various aspects of present society. This is the first step on the road to music and it symbolizes that dream will continue. Therefore, "Yamato-e-1" is born.

對於這個專題，最初的靈感動機是從何而來？

想要藉由這次的專題鞭策自己交出一張音樂創作路上的成績單，藉由形象包裝，行銷企劃讓更多人能注意到我的音樂，也是將我人生最重要的兩種興趣做結合。

創作時如何選擇軟體與媒材？

專輯插畫先用鉛筆素描再進電腦上色與電繪搭配，想要展現現今電腦時代難得的精細手繪技法但是又要跟進潮流因此選擇如此的搭配。

進行製作時遇到最大的困難？

一個人要做一整個唱片公司的事，從音樂製作到包裝行銷...等，在插圖或製作上遇到瓶頸必須自我突破或另尋建議。

在進行此專題時，需先涉獵那些相關知識？

國內外非主流的唱片包裝，以及參考許多 Grammy Best Boxed or Special Limited Edition Package 作品。

你認為此專題最大的魅力是什麼？

因為是非常個人的主題，所以可以天馬行空地恣意揮灑，在限量精裝版部分企圖跳脫台灣唱片的包裝模式，而且每首歌都忠於創作精神與音樂性及涵義打造一張插畫，因此音樂與包裝的連結度與統整度相當高。

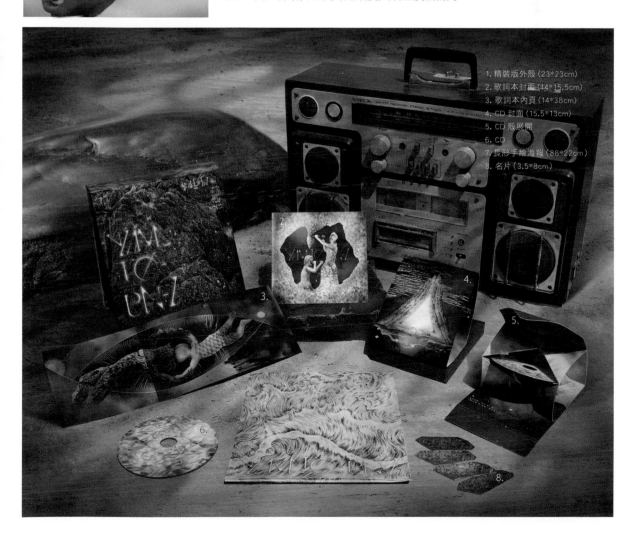

1. 精裝版外殼 (23*23cm)
2. 歌詞本封面 (14*15.5cm)
3. 歌詞本內頁 (14*38cm)
4. CD 封面 (15.5*13cm)
5. CD 殼展開
6. CD
7. 長形手繪海報 (88*22cm)
8. 名片 (3.5*8cm)

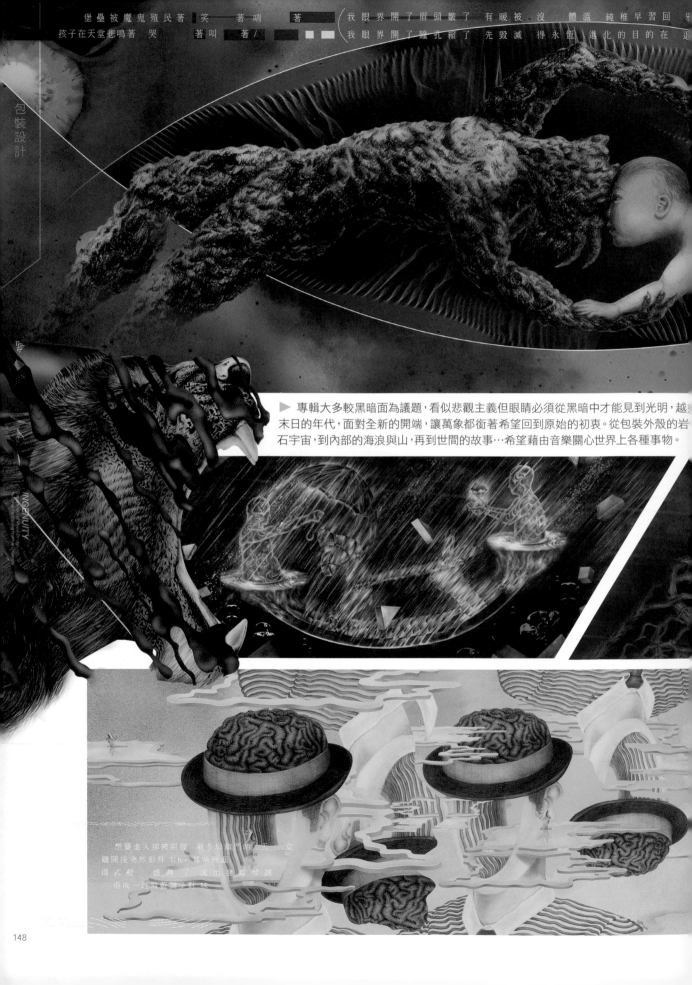

包裝設計

▶ 專輯大多較黑暗面為議題，看似悲觀主義但眼睛必須從黑暗中才能見到光明，越末日的年代，面對全新的開端，讓萬象都銜著希望回到原始的初衷。從包裝外殼的岩石宇宙，到內部的海浪與山，再到世間的故事…希望藉由音樂關心世界上各種事物。

想要進入即被阻擋 最多是我們的 天…茫
離開後突然彭拜 Uh~耳朵裡面
儀式般 盛典 / 流出淚痕…
他戒一起…

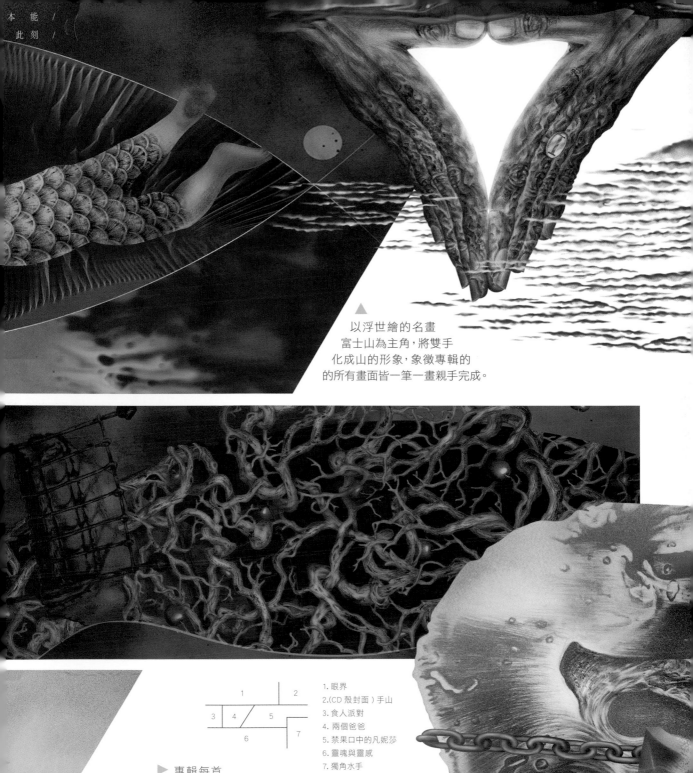

以浮世繪的名畫
富士山為主角，將雙手
化成山的形象，象徵專輯的
的所有畫面皆一筆一畫親手完成。

1. 眼界
2. (CD 殼封面) 手山
3. 食人派對
4. 兩個爸爸
5. 禁果口中的凡妮莎
6. 靈魂與靈感
7. 獨角水手

▶ 專輯每首
歌搭配一張歌詞
意涵、歌曲情境之插
畫，效仿浮世繪拼板式
的長形格式，以三折方式
收在歌詞本中。全攤開左半
部為畫面，再引導到右邊的歌
詞，帶領聽者完全沉浸歌曲其中。

歌曲雖
已流行為
軸心，但在
詞、曲、編曲
都以個人風格為
出發點，強調實驗
性、音樂性，挑戰自
己的多元化與可能性。

MULTIMEDIA
多媒體

INGENUITY The 4th Graduation Book Department of Visual
Design National Kaohsiung Normal University

INGENUITY
Department of Visual Design
National Kaohsiung Normal University

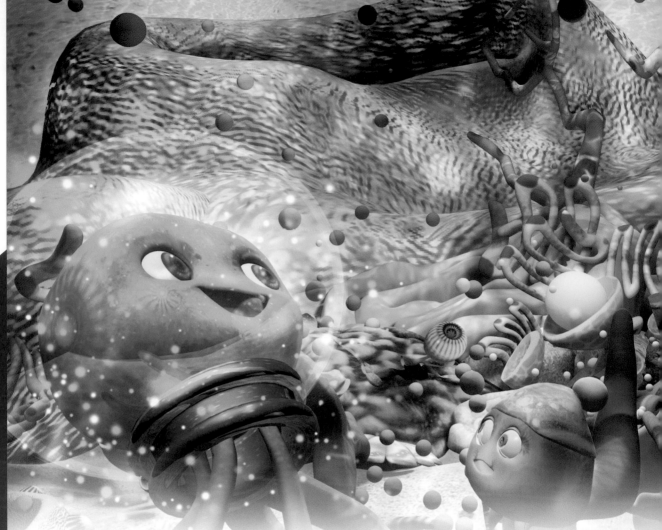

藍眼淚
Bluesand

用盡全力追夢，無論
如何都不會放棄。
Chase after your dreams and
never give up.

在純淨夜晚的沙灘上，閃爍點點柔
柔的藍光，人們稱之為"藍眼淚"。
我們將自然賦予一個小故事，鼓勵
有夢想的人勇往直前。結果如何都
不會後悔。

Blue light spots twinkling on the
beach during pure night are called
"Blue Sand". We endow the nature
with a short story and encourages
people with dreams to advance
bravely. You won't regret whatever
the result will be.

謝明邵 Ming-Shao Hsieh
fortytrom@gmail.com

王怡婷 Yi-Ting Wang
ettcome@gmail.com

余珮瑀 Pei-Yu Yu
s9160920@gmail.com

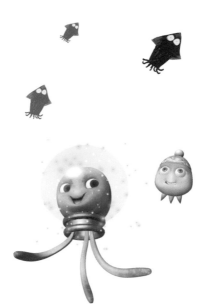

對於這個專題，最初的靈感動機是從何而來？

我們就像動畫中的主角一樣，在某次機會下看見了藍眼淚的照片，那美麗的照片深深感動著我們，因此決定以藍眼淚為主題發展出一段故事。

進行製作時遇到最大的困難？

在學校中習得的技術不足以讓我們完成這整部動畫，所以我們遇到問題時會積極向老師詢問或是藉由進修來突破這些障礙。

在進行此專題時，需先涉獵那些相關知識？

當我們決定以藍眼淚作為的主題時，必須先深入了解藍眼淚的生態及環境，以現實做為基礎再添入幻想的成分，增加整部動畫的可信度。

簡單闡述你們創作過程中的收穫與心得？

由於在進行專題時克服了許多困難，讓我們更理解製作一部完整的動畫的流程及相關技術。

你們認為此專題最大的魅力是什麼？

以現實取向的題材作為出發點，鼓勵著大家勇於追夢，但也不要忘記追夢時可能會遇到的困難。

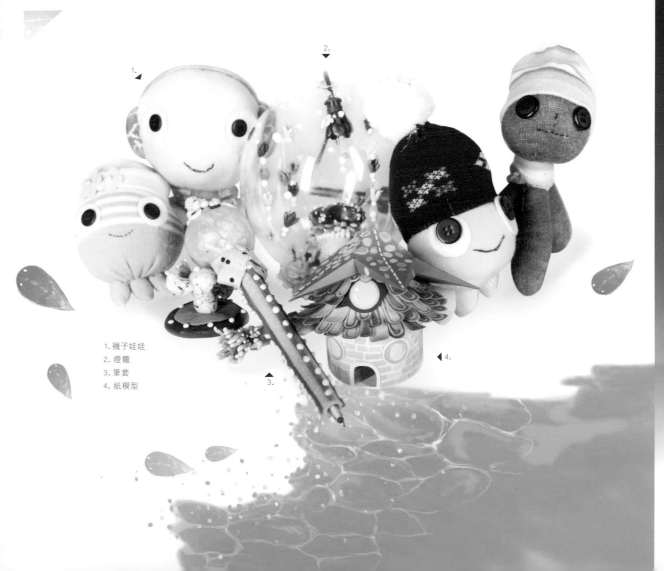

1. 襪子娃娃
2. 燈籠
3. 筆套
4. 紙模型

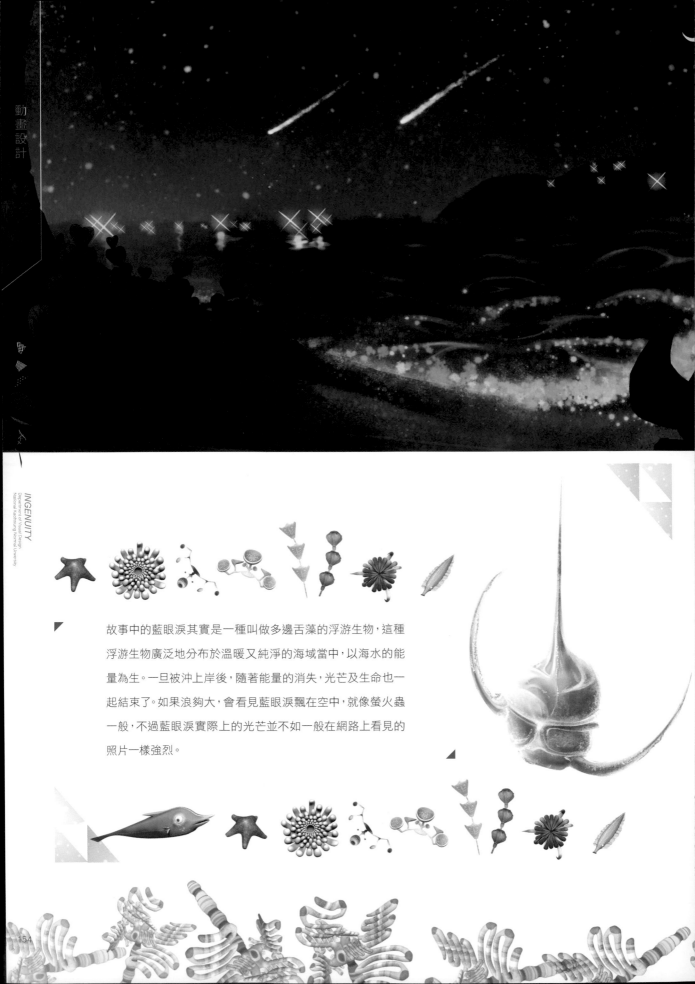

INGENUITY
Department of Visual Design
National Kaohsiung Normal University

故事中的藍眼淚其實是一種叫做多邊舌藻的浮游生物，這種
浮游生物廣泛地分布於溫暖又純淨的海域當中，以海水的能
量為生。一旦被沖上岸後，隨著能量的消失，光芒及生命也一
起結束了。如果浪夠大，會看見藍眼淚飄在空中，就像螢火蟲
一般，不過藍眼淚實際上的光芒並不如一般在網路上看見的
照片一樣強烈。

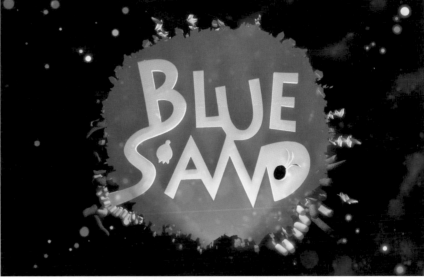

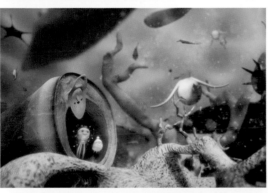
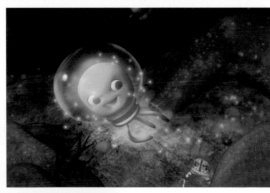

1	2	
	3	4
	5	

1. 圖中景色
2. Blue Sand
3. 罐頭場景
4. 海溝場景
5. 岸上場景

INGENUITY
Department of Visual Design
National Kaohsiung Normal University

深海裡，小眼淚擁有一個富足且溫暖的家。但總覺得生活少了些什麼，卻又無法說明白。

有天小眼淚從書架拿起一幅畫軸，圖中藍色小光點灑在夜晚的沙灘上。據說陸地上的人類都稱之為 Blue Sand。小眼淚突然找到生命中缺少的衝動，決定探尋浪的盡頭，去闖闖這片未知的世界。

旅途中，在深不見底的海溝前，勇氣帶領他穿越心底的恐懼。後來遇見許多七彩霓虹燈，好奇碰撞卻吵醒正在深睡的魔王魚。經過一番掙扎，小眼淚逃離了黑暗的源頭並遇見了朋友。他們笑鬧並乘著洋流看見珊瑚產卵的美景，繽紛的色彩如同海中仙境。但突如其來的吵雜，小眼淚被海上遊樂設施的螺旋槳捲上岸。

沙灘上，小眼淚疲憊地睜開雙眼，看見夜晚天空的星星，如書中的美景，滿足地閉上了眼，在夢中深深地，睡著。

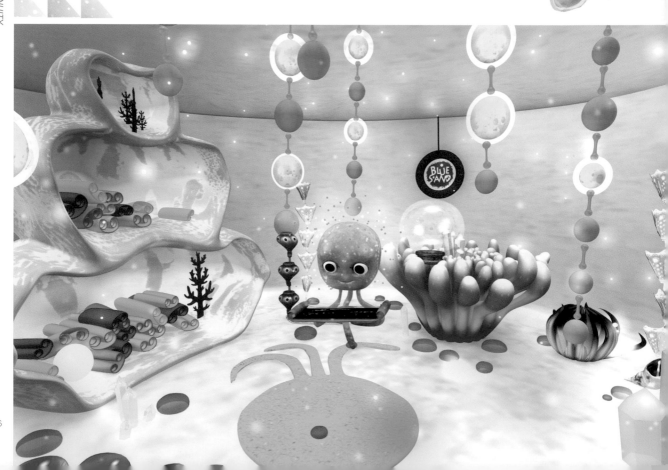

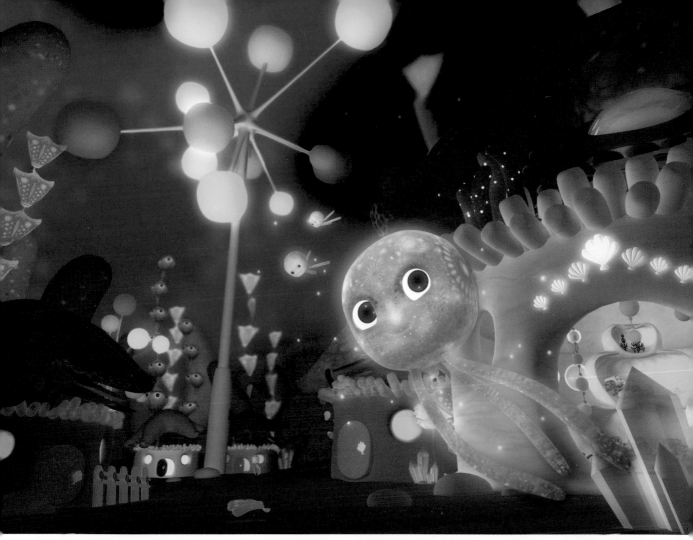

	2	
	3	4
1	5	

1.家中場景
2.城鎮場景
3.螺旋樂場景
4.魔王魚場景
5.家外造型

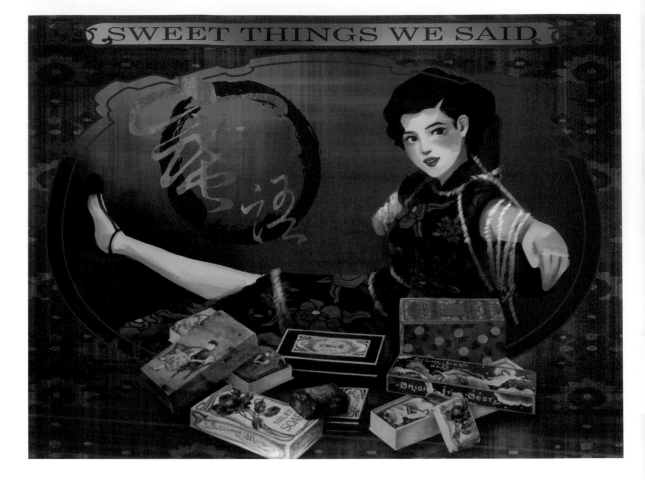

蜜語
Sweet Things We Said

簡士頡　Shi-Jie Chien

kill6805@yahoo.com.tw

在五零年代,隻身飄洋過海到台灣的女性的勇猛旅程。蜜語指的是:親密如家人之間卻用應酬般的閒散家常話和空泛關切,取代某些真正重要,但因種種理由而沒有說出口的經歷。

This is a story about a woman's journey from shanghai to during the civil war in 1949. "Sweet things we said" refers to the duty-driven concern that family members were merely capable of offering, when they are retaining personal feelings and experiences out of dignity.

分鏡草圖

對於這個專題,最初的靈感動機是從何而來?

一直很想要挑戰 2D 動畫製作,題材也是長久以來一直很感興趣的民國史。

創作時如何選擇軟體與媒材?

2D 動畫果然就是要逐格手繪,雖然在前製進度上很緊張,不過實際製作時,把 PS 和 AE 交錯使用就好了,幾乎都在電腦上完成。

進行製作時遇到最大的困難?

前製,資料實在少得可憐,即使從當是人口述資料和各類資料照片裡找素材,能夠使用的影像還是不多,讓我在建構世界觀上花費許多時間。

在進行此專題時,需先涉獵那些相關知識?

民國史、白色恐布的資料、五六零年代布莊的構造和一般人民的生活型態,cinematography,背景圖繪製,timing, spacing,用 PS 動畫功能做動態測試、在 AE 建立運鏡。

簡單闡述你們創作過程中的收穫與心得?

我對民國時期的廣告類型和美術風格稍微有點認識了,雖然我還是覺得資料遠遠不夠。進度很危急,不過完稿的部分很讓人滿意,製作上已經沒有大問題了,將來只要資料充足的題材,要做成動畫都不會太難。

動畫截圖

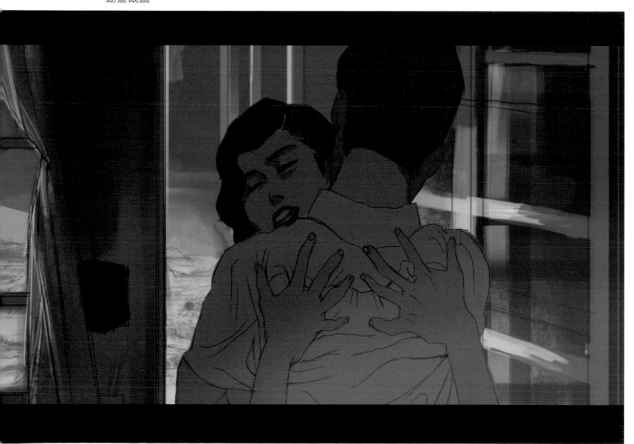

INGENUITY
Department of Visual Design
National Kaohsiung Normal University

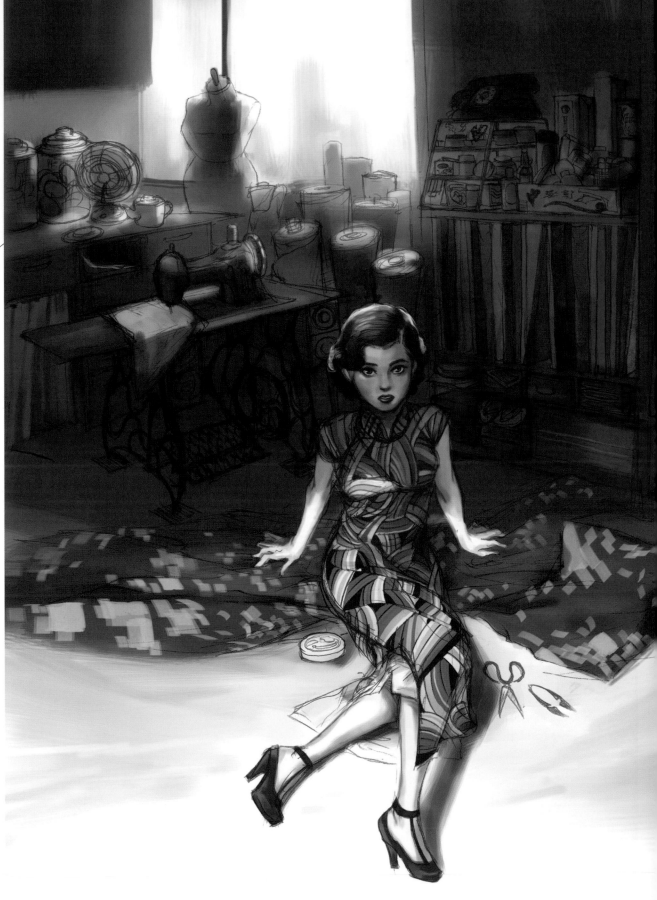

色彩指定

人物動態圖

設定集

建立運鏡空間

INGENUITY
Department of Visual Design
National Kaohsiung Normal University

一個習慣
HABIT
由抖腳開始的災難
Disasters which were begined with tapping foot

盧建勳　Jian-Xun Lu
iscr7741x@gmail.com

林銘韋　Ming-Wei Lin
cobear0731@yahoo.com.tw

在我們的生活中，隨處可見到或自身或他人的隨手動作影響整個空間，而這樣的現象引發了我們的動機"一個習慣"便是以此為出發點的。
設想某天"一個習慣"的影響力如果可以無遠弗屆的傳遞開來！將會如何？

A random movement can often affect the consequences. Such phenomenon initiates our motivation of "Habit." Imagine what would happen if one day the influence of a habit can spread extensively? Please be aware of your "habit."

對於這個專題，最初的靈感動機是從何而來？

起初想做一部以動態表演為主的動畫，接著開始觀察周遭的人事物發現了一些有趣小習慣，進而將它放大表現而成為了我們的主題。

進行製作時遇到最大的困難？

前置作業必須規劃的非常完善，以免增加日後工作負擔，所以在故事腳本設計花了不少時間。

在進行此專題時，需先涉獵那些相關知識？

參考類似表現方式的動畫作品，並觀察和思考其中所有的優秀的表演要素，如光線、運鏡、場景搭建、材質表現和角色動態等等，逐一學習。

簡單闡述你們創作過程中的收穫與心得？

在創作與討論過程中，我們最大的收穫便是能真切的投入一部動畫的創作，親身體驗其箇中滋味。

你們認為此專題最大的魅力是什麼？

輕鬆簡單的題目，以逗趣的角色配合誇張的表演，讓人看完能會心一笑。

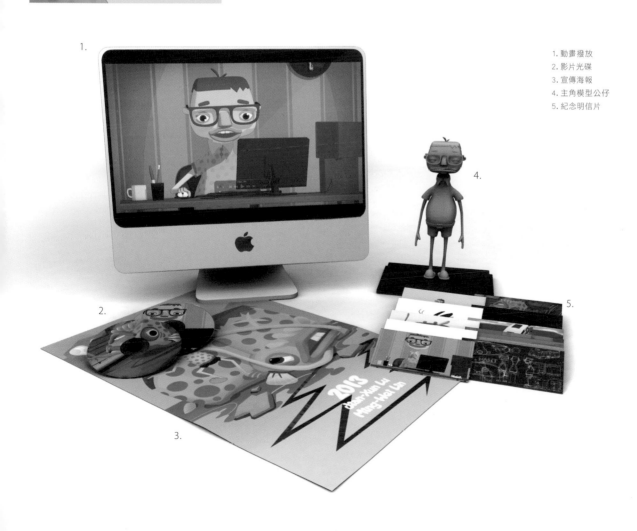

1. 動畫撥放
2. 影片光碟
3. 宣傳海報
4. 主角模型公仔
5. 紀念明信片

165

在工作流程上，從簡單的紙本鉛筆稿開始，先擬定角色的大概形象，並進一步明確化，以方便在 3D 模型建立工作時的順利。

同時利用 Autodesk Maya 與 Zbrush 使模型貼圖與動態的製作困難度降低。最後利用 Adobe After Effects 與 Adobe Premeire 進行剪輯工作。

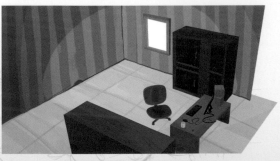

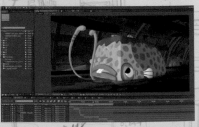

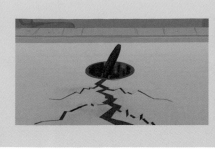
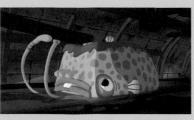

	1	
2	3	6
	4	
	5	

1. 故事敘述與大致劇情分鏡
2. 手繪紙本稿件
3. 於 Zbrush 的工作示意
4. 於 Autodesk Maya 中的 3D 模型
　建立工作
5. 剪輯影音於 Adobe After Effects
　與 Adobe Premire
6. 劇情中鯰魚破地而出的畫面

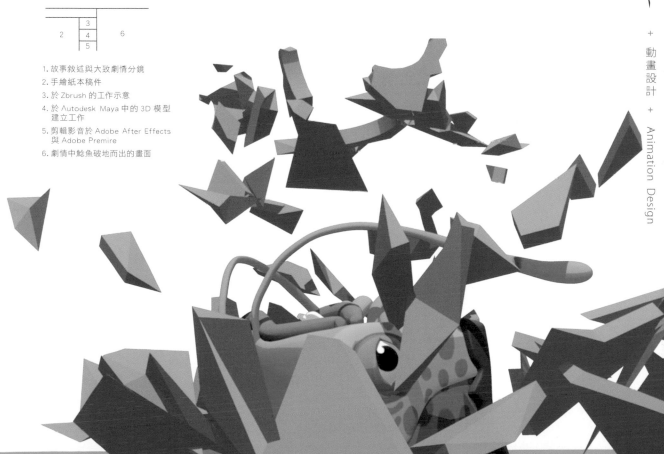

INGENUITY
Department of Visual Design
National Kaohsiung Normal University

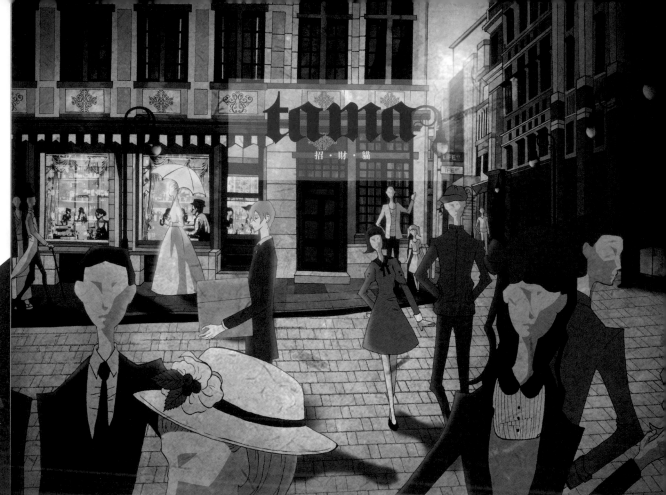

招財貓

TAMA

黎明前的黑夜最漫長。

Dark night before dawn is the most lengthy.

劉佳欣　Chia-Shin Liu
apple19901023@gmail.com

『TAMA』（日文羅馬拼音，翻譯為『玉』），源自日本傳說中招財貓的名字。招財貓可以招來錢財、良緣、健康等。甚至更可以趨災避邪。作品想傳達的概念是『黎明前的黑夜最漫長』。即使生活再不順利，黎明終會到來。

"TAMA" (the word "egg" in Japanese, "jade" in Chinese) is originated from the name of Maneki Neko (fortune cat) in Japanese legend. Maneki Neko is used for bringing wealth, good match, health, etc. as well as warding off disaster and evil spirits. The hero with a kind heart avoids his doom by saving a cat. This animation expresses a concept that "it is darkest before dawn". Even in unfavorable life, a chance may change the fate and dawn will come eventually.

對於這個專題,最初的靈感動機是從何而來?

靈感來自於日本招財貓,想要作出一部奇幻卻貼近生活題材的作品,主角是個非常普通的人。所有倒楣的事都發生在他身上,代表著每個人都有生活不如意之時。

創作時如何選擇軟體與媒材?

動態方面先拍攝參考影片,用沾水筆畫黑白稿,以 Photoshop 清理線稿及上色、After effects 作特效,最後使用 Premiere 串接。

進行製作時遇到最大的困難?

手繪的線條一開始的掌控度不好,太細時而有斷線,紙張的纖維也會造成暈墨的效果,有時幾乎要用電腦再重描一次,相當費時。

在進行此專題時,需先涉獵那些相關知識?

須對招財貓有簡單的了解,公貓母貓及舉左右手之不同意義。最重要的莫過於招財貓的外型及顏色所代表的意涵。

簡單闡述你們創作過程中的收穫與心得?

第一次使用這樣的技法作動畫,有時畫面會有點小瑕疵,學到了繪製的線條不可過細。心得的部分當然是看到筆下的人物動起來會有很大的成就感。

1. 名片
2. 明信片
3. 光碟
4. 光碟包裝

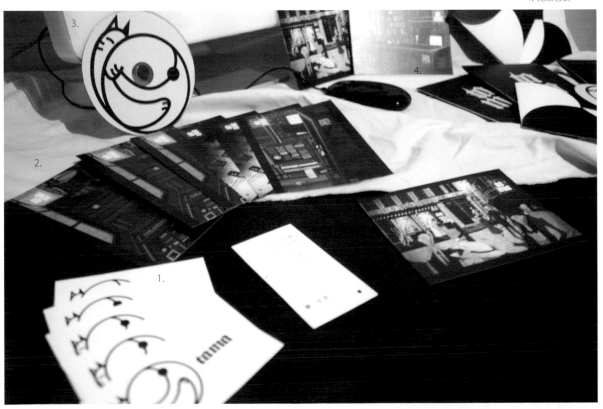

國家圖書館出版品預行編目 (CIP) 資料

巧 - 設計交鋒 南北會師 / 高雄師範大學第四屆畢
　業生作 .-- 初版 .-- 新北市 : 新一代圖書 , 2013.06
　面 ; 公分
ISBN 978-986-6142-33-8(平裝)
1. 視覺設計 2. 作品集

960　　　　　　　　　　　　102007383

巧 - 設計交鋒 南北會師

Ingenuity -
The Crossing Over of Design Between North & South

總 編 輯 : 洪明宏
藝術顧問 : 蔡頌德　廖坤鴻
作　　者 : 國立高雄師範大學視覺設計系 第四屆畢業生
形象規劃 : 李佩娟　黃維萱　鍾佩芸　林怡伶　潘冠廷
美術編輯 : 李佩娟　黃維萱

發 行 人 : 顏士傑
編輯顧問 : 林行健
資深顧問 : 陳寬祐
出 版 者 : 新一代圖書有限公司
地　　址 : 新北市中和區中正路 906 號 3 樓
郵政劃撥 : 50078231 新一代圖書有限公司
電　　話 : (02)2226-3121
傳　　真 : (02)2226-3123
經 銷 商 : 北星文化事業有限公司
地　　址 : 新北市永和區中正路 456 號 B1
電　　話 : (02)2922-9000
傳　　真 : (02)2922-9041
印　　刷 : 五洲彩色製版印刷股份有限公司

定　　價 : 新台幣 480 元整